手繪複合媒材
輕鬆畫

代針筆、墨水、粉彩、色鉛筆的繪畫練習帖

劉育誠（光頭老師）——著

我是劉育誠，大家都叫我「光頭老師」。

首先感謝旗林文化出版社給我一個未有過的機會，更感謝一起學習的夥伴。

畫圖，是我從小就喜愛的事，我喜歡在課本上塗鴉，在畫圖的世界，我可以天馬行空的發揮想像。然而我並沒有就讀相關科系。

離開校園，忙於事業與家庭，小時候的喜好，好像就不那麼重要了。人生不是都那麼順利，老天在我不惑之年，開了我一個玩笑，那一年健康亮起紅燈，工作停擺，只能在家休養，這對我的人生來說是個打擊。

有人說：「上帝幫你關了一扇門，就會幫你打開一扇窗。」養病期間，有位熱愛禪繞畫的美術老師，用畫畫關心我，並讓我跟她學習畫圖技巧，鼓勵我參加「美國禪繞畫教師」亞洲第一期的認證。這是我極其重要的一個轉捩點，開始了不曾想過的人生。我成為了一位禪繞畫認證教師。兩年後，我再取得「日本粉彩希望藝術協會」的和諧粉彩正指導師，讓我在學習與教學上，更能發展更豐富的作品！看到學員們愛上畫圖，作品也越發精進，這更加鼓舞著我！

這本《手繪複合媒材輕鬆畫》是我近年來累積繪畫經驗，透過文字圖片，閱讀起來更加清楚，讓廣大的讀者勇敢的拿起畫筆，也相信人人都能成為藝術家。

最後要再次感謝所有幫助我的親朋好友。

◆ 現任
安琪拉樂藝工作室約聘教師

◆ 經歷
Zentangle 美國禪繞畫認證教師（Czt Asia#1）
日本和諧粉彩希望協會正指導師
福智法人基金會禪繞畫及粉彩指導教師
能藝企業特約教師
基隆市社區旗艦計畫禪繞畫指導教師
法鼓山蘭陽仁愛之家禪繞畫教師
國立科教館特約教師
基隆市武崙國中職業達人約聘講師

◆ 專長
基礎及進階禪繞畫教學、禪繞藝術延伸（寶石、露珠）、粉彩創作、彩繪毛筆、色鉛筆。

目錄
table of CONTENTS

材料及工具

MATERIALS & TOOLS ● ● ● ● ●

各式紙張

繪畫用紙，也可用來製作粉彩模板。

代針筆

繪製框線、圖樣、填滿區塊等用途，分為一般筆頭及軟毛（BR）筆頭。

圓規

繪製圓形。

尺

測量圓形半徑、繪製直線或將粉彩色粉推開。

鉛筆

繪製作品草稿、陰影或模板。

紙筆

製作陰影或推開色粉。

炭精筆

繪製亮部或作品細節，也可刮成粉末塗抹上色，或做出特別的效果。

白色水漾筆

繪製作品的框線、反光白點及白線。

禪石筆

在黑色畫紙上繪製圖形草稿或線條，也可刮成粉末製造不同效果。

金箔
裝飾作品的圖案。

膠水筆
黏貼金箔時使用。

噴霧罐
在作品上噴水，使墨水更容易暈染。

水筆
沾墨水或顏料後暈染，可作為打底或上色用途。

彩繪毛筆
將作品上色。

可攜式洗筆筒
清洗水筆。

墨水
將作品上色。

塑膠袋
可在塑膠袋上放置墨水做為調色盤，或用於將作品暈染上色。

白色墨水筆
繪製粉彩作品的細節，或畫出白色線條及效果。

色鉛筆
將作品上色或繪製作品細節，分為油性（右）及水性（左）兩種，水性色鉛筆可搭配水筆繪製出水彩的效果。

粉彩
繪製作品的工具，分為油性、水性。水性又分為硬式和軟式粉彩，軟式粉彩和硬式粉彩稍有差異，手感不同，做出的作品也會不一樣，可自行選擇。

刀片

刮粉彩的色粉、裁切模板或製作作品細節。可以美工刀或是慣用的刀具代替。

切割墊

裁切紙張時,保護桌面不被刮傷。

棉花棒

推開或塗抹粉彩色粉時使用,常用於細部上色。

化妝棉

推開或塗抹粉彩色粉時使用,常用於大面積上色,呈現出的效果較柔和。

軟橡皮擦

製作作品留白處(常用於製作較柔和的擦白效果)或擦除餘粉。

橡皮擦、筆型橡皮擦

擦除鉛筆線或製作粉彩作品留白處(常用於製作較明顯的擦白效果)。

鐵製模板(消字板)

藉由擦除模板上鏤空圖形內的粉彩,以製作圖形。

筆刷

清除作品上的餘粉、橡皮擦屑或金箔碎屑。

膠帶

用於製作粉彩畫紙邊框、製作作品細節或固定模板。

抹布

清除手指上的粉彩色粉,在使用上須準備乾、濕抹布各一條,以維持手指的乾燥。

削鉛筆器

將鉛筆或色鉛筆削尖。

保護膠

可在作品完成後噴灑一次保護膠,可用來保護作品。

常用圖樣繪製
COMMON PATTERN DRAWING ● ● ● ●

◆ 常用圖樣 A

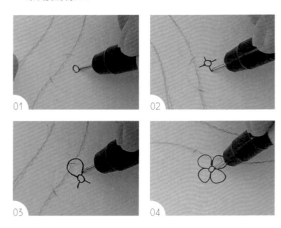

◆ 常用圖樣 B

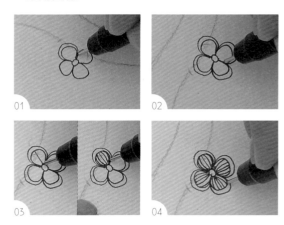

01 以黑色代針筆繪製圓形。

02 承步驟 1，在圓形的四個方位繪製短直線。

03 以短直線為基準繪製倒 U 形，為花瓣。

04 重複步驟 3，依序繪製花瓣，即完成常用圖樣 A。

01 先繪製常用圖樣 A 後，以黑色代針筆在花瓣內側 0.1 公分處繪製弧線。（註：若要花變大，弧線須繪製在花瓣外側。）

02 重複步驟 1，依序繪製 4 片花瓣。

03 以黑色代針筆在花瓣中心繪製短直線，為花瓣紋路。（註：從中心開始繪製短直線，較易平均分配紋路。）

04 重複步驟 3，依序繪製 4 片花瓣的紋路，即完成常用圖樣 B。

◆ 常用圖樣 C

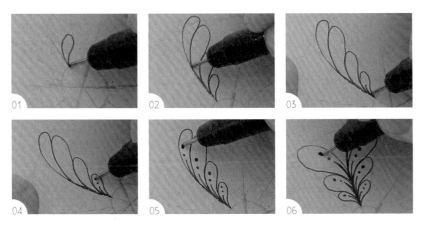

01 以黑色代針筆在畫紙上繪製水滴形。

02 重複步驟 1，順著水滴形向上堆疊繪製。（註：繪製水滴形時，圖樣須逐漸變大。）

03 以黑色代針筆在水滴形 ½ 處繪製短弧線。

04 在短弧線上方繪製小圓點。（註：以弧線前端為基準，小圓點須由小繪製到大。）

05 重複步驟 3-4，完成短弧線及小圓點繪製。

06 重複步驟 1-4，依序繪製圖形，即完成常用圖樣 C。

◆ 常用圖樣 D

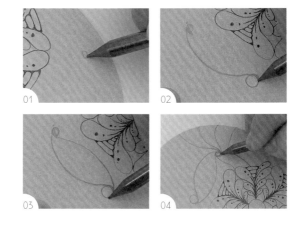

01 以鉛筆繪製圓形。（註：圓形的位置決定花朵的大小。）

02 以鉛筆順著圓形繪製弧線。（註：從圓形下筆和收筆可使弧線更自然。）

03 重複步驟 2，繪製另一側的弧線，即完成 1 片花瓣。

04 重複步驟 3，繪製 4 片花瓣，即完成常用圖樣 D。

◆ 常用圖樣 E

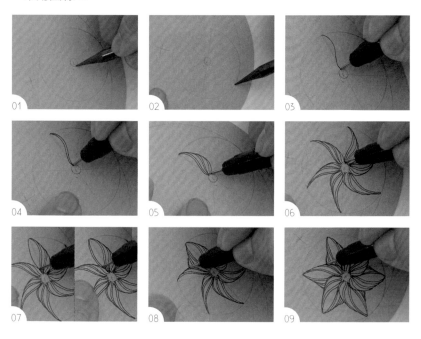

01 先以圓規繪製圓形後，再以鉛筆繪製小圓形，作為花心。

02 承步驟 1，將圓形分成 6 等份。（註：劃分的等份為花瓣的數量。）

03 以黑色代針筆繪製一曲線。

04 承步驟 3，在曲線側邊繪製另一條曲線。

05 重複步驟 3-4，依序繪製曲線。（註：繪製兩條曲線後，中間須留白，再繼續繪製曲線。）

06 重複步驟 3-5，依序繪製曲線，即完成 ½ 的花瓣。

07 以黑色代針筆在花瓣另一側繪製弧線，並在弧線側邊繪製另一條弧線。

08 重複步驟 7，依序繪製弧線，即完成花瓣。

09 重複步驟 7-8，依序繪製弧線，即完成常用圖樣 E。

代針筆

GENERATION
PEN

◇ 市面上有各種不同品牌、粗細及顏色的代針筆，讀者可依照自己的喜好選購。

◇ 使用代針筆時不可太用力，否則筆尖會損壞，進而影響繪製的效果。

◇ 代針筆使用後須蓋緊筆蓋，以免墨水乾燥外溢。

◇ 若攜帶代針筆搭飛機，須特別注意代針筆是否有因壓力變化而墨水外溢。

◇ 可在作品完成後噴灑保護膠，以保護作品。

繪製須知 DRAWING INSTRUCTIONS

◆ 以鉛筆繪製陰影

以鉛筆在想加陰影處先繪製線條標記位置，以免塗畫時超出預計繪製的範圍。

◆ 以紙筆加強陰影繪製

以紙筆將碳粉運用旋轉方式向外推開，可使陰影呈現漸層效果，看起來更自然。（註：紙筆尖端方便用於細部陰影製作。）

◆ 清理水漾筆筆頭

以水漾筆先在紙上稍微塗畫，可降低水漾筆在不同媒材上（例如：被代針筆塗黑的位置）筆頭阻塞的狀況。

◆ 以粗筆頭代針筆塗黑區塊

以粗筆頭代針筆塗黑區塊，可較迅速繪製完成。（註：筆頭約05以上為粗筆頭。）

◆ 以細筆頭代針筆繪製細節

以細筆頭代針筆繪製細節，以免不同筆劃的墨水混在一起。（註：筆頭約0.05～03以下為細筆頭。）

◆ 圓化

把尖角或轉角描圓，達到視覺上另一個效果，也讓圖案更豐富立體。

起手式

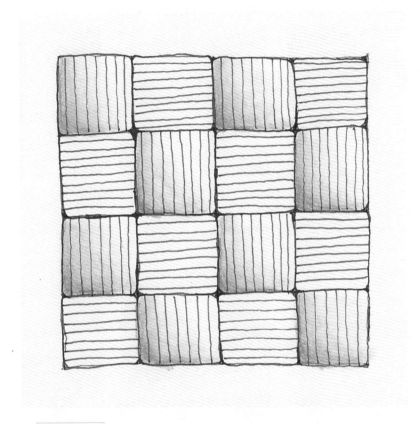

起手式全步驟
停格動畫 QRcode

使用工具 TOOL

鉛筆、黑色代針筆、筆型橡皮
擦、紙筆、保護膠

框線繪製

01

以鉛筆在距離畫紙邊緣約
1公分處繪製邊框。

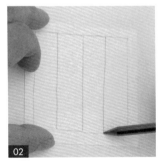

02

在畫紙中間繪製直線,以
分成¼。

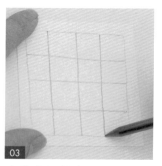

03 先將畫紙轉向，再重複步驟2，在畫紙上繪製出格子的框線。

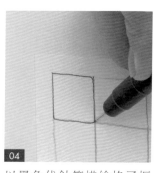

04 以黑色代針筆描繪格子框線。（註：不須按照格線繪製，可任意更改格子大小，會較自然。）

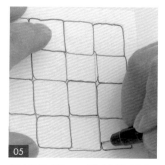

05 重複步驟4，持續描繪框線。（註：可交替使用不同粗細的代針筆，以增加自然感。）

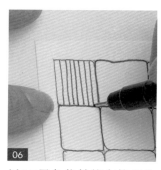

06 以0.5黑色代針筆在格子內繪製7條直線。（註：繪製線條的方向須一致。）

局部塗黑

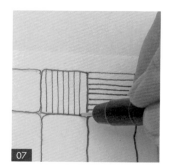

07 將畫紙轉向，以0.1黑色代針筆在格子內繪製繪製7條直線。（註：不須刻意畫很直。）

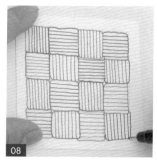

08 重複步驟6-7，以線條填滿所有格子。

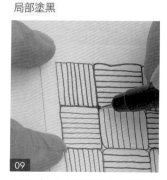

09 以黑色代針筆將格子間的縫隙塗黑，增加立體感。

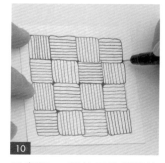

10 承步驟9，將格子的間隙塗黑後，將格子較尖銳處塗黑圓化。（註：須將格子間隙的留白處都塗黑。）

陰影繪製

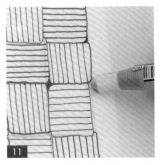

11

以筆型橡皮擦將鉛筆線擦除。（註：待墨水乾後再擦，以免弄髒作品。）

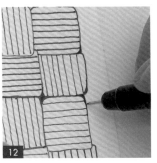

12

以黑色代針筆將格子角落稍微塗黑圓化。

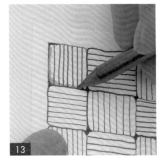

13

以鉛筆在格子內側來回塗畫陰影，增加立體感。

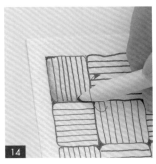

14

以紙筆將碳粉運用旋轉方式推開，使陰影的漸層更自然。

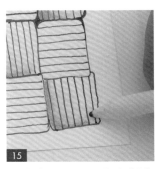

15

重複步驟13-14，依序製作格子內側的陰影。

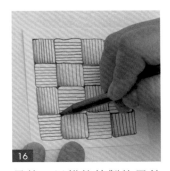

16

最後，以鉛筆繪製格子外側的陰影，並噴灑保護膠即可。

Tips

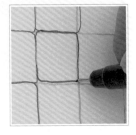

以黑色代針筆描繪格子框線時，可故意不對齊鉛筆線，以增加層次感。

立方體

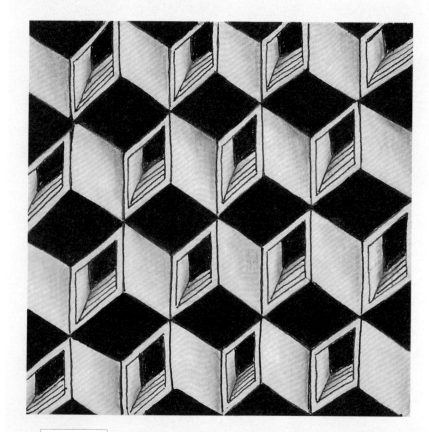

立方體全步驟
停格動畫QRcode

使用工具 TOOL

鉛筆、黑色代針筆、筆型橡皮
擦、紙筆、保護膠

步驟說明
STEP BY STEP

框線繪製

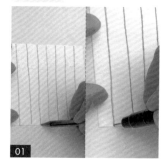

01

先以鉛筆在畫紙上繪製7條
直線後，再以黑色代針筆
描繪，將畫紙分成8等分。

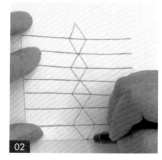

02

將畫紙轉向，以黑色代針
筆在畫紙中間以正、倒三
角形的順序繪製及組合出
菱形。

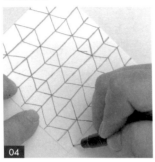
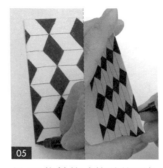
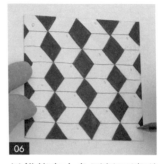

03 在步驟2菱形兩側，以倒、正三角形的順序繪製及組合出半個和完整菱形。

04 重複步驟2-3，依序繪製出菱形。（註：紙張兩側可繪製½的菱形，畫面會較完整。）

05 以BR代針筆（軟毛筆頭）將菱形塗黑後，再將紙張邊緣塗黑，才不會露白。

06 以鉛筆在白色平行四邊形上繪製記號，以標記須繪製圖樣的區塊。

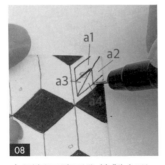

07 以黑色代針筆在有鉛筆記號的平行四邊形上繪製線條，為內框線。（註：內框線及框線平行。）

08 在平行四邊形內繪製中形，以分成a1～a4區。

09 將a3、a4區塗黑。

10 在a1區繪製線條，即完成圖樣1。

17

重複步驟7-10，在記號處繪製圖樣1。

以筆型橡皮擦將鉛筆線擦除。（註：待墨水乾後再擦，以免弄髒作品。）

以鉛筆在圖樣1的線條區塊來回塗畫陰影，增加立體感。

承步驟13，以紙筆運用旋轉方式將碳粉向外推開，使陰影更自然。

以鉛筆在圖樣1白色區塊來回塗畫陰影。

承步驟15，以紙筆將碳粉向外推開。

以鉛筆在白色平行四邊形來回塗畫陰影。

承步驟17，以紙筆將碳粉向外推開。

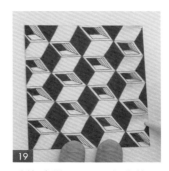

19 重複步驟 13-18，完成第一排陰影製作。

20 以鉛筆在平行四邊形上側加強繪製陰影，以加深立體感。（註：陰影濃度可依個人需求調整。）

21 承步驟 20，以紙筆將碳粉向外推開。

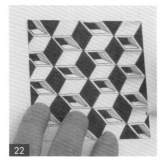

22 重複步驟 20-21，完成第一排陰影加強製作。

框線加強繪製

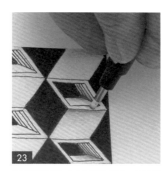

23 以筆型橡皮擦將圖樣 1 周圍多餘的碳粉擦除。

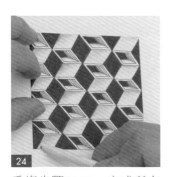

24 重複步驟 13-23，完成所有陰影製作。

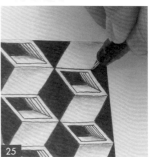

25 以黑色代針筆加強繪製白色平行四邊形及圖樣 1 交界的橫向框線。

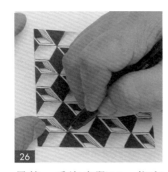

26 最後，重複步驟 25，依序加強繪製橫向框線，並噴灑保護膠即可。

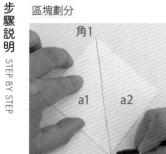

區塊劃分

角1

a1 a2

角2

01 以黑色代針筆從角1繪製
直線至角2，將畫紙平分成
½，為a1、a2區。

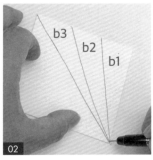

b3

b2

b1

02 從a1區右側邊緣往角2繪製
直線，以分成⅓，為b1～
b3區。

GENERATION
PEN

波光粼粼

波光粼粼全步驟
停格動畫 QRcode

使用工具 TOOL

黑色代針筆、鉛筆、紙筆、白
色水漾筆、保護膠

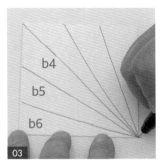

03

重複步驟2，將a2區分為b4～b6區。

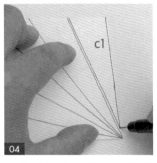

04

以黑色代針筆在b1區邊緣線內側約0.1公分處繪製直線，形成c1區。

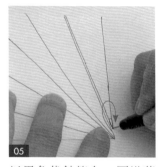

05

以黑色代針筆在c1區沿著邊緣線繪製倒U形。（註：倒U形及邊緣線重疊，可製造立體感。）

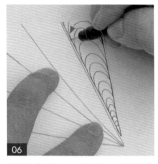

06

重複步驟5，以倒U形填滿c1區。（註：倒U形繪製方向可從右到左或從左到右。）

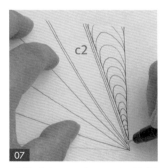

07

重複步驟4，在b2區內繪製出c2區。

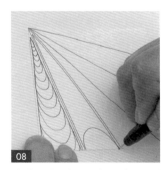

08

將畫紙旋轉180度，在c2區沿著邊緣線繪製倒U形。

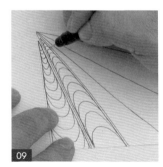

09

重複步驟8，以倒U形填滿c2區。

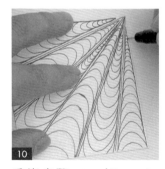

10

重複步驟4-9，在b3～b6區繪製直線及倒U形。（註：相鄰區塊的倒U形開口方向相反。）

圖樣 1 繪製

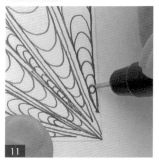

以黑色代針筆在c1區倒U
形下方繪製圓形。

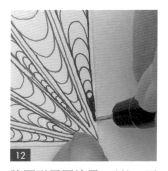

將圓形周圍塗黑。（註：可
在塗黑時修飾圓形。）

以黑色代針筆在c1區塗黑
處上方繪製線條，並排列
成放射狀。（註：先畫中間
的線條，以免弄髒作品。）

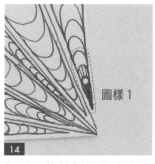

圖樣 1

如圖，將繪製線條處上方
留白，圖樣1繪製完成。

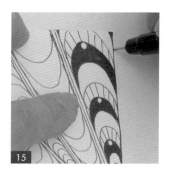

重複步驟11-14，以圖樣1
將c1區填滿。（註：邊緣也
不可馬虎，都須繪製，作品
才會完整。）

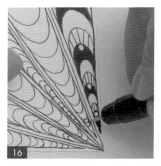

以黑色代針筆在c2區U形
下方繪製圓形。

重複步驟16，在c2區以圖
樣1的規律繪製圓形。（註：
建議初學者可先畫圓形做出
區隔，較不易混淆。）

在c2區圓形上方繪製線條。

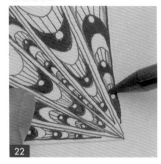

19 重複步驟18，在c2區以圖樣1的規律繪製線條。

20 將c2區的圓形周圍塗黑，即完成第二排圖樣1（U形）繪製。

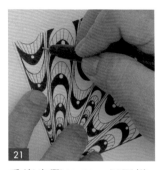

21 重複步驟11-20，以圖樣1將b3～b6區填滿。

22 以鉛筆小力來回塗畫c1區兩側邊緣，以繪製陰影。（註：已塗黑的部分不須繪製陰影。）

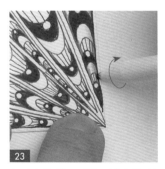

23 以紙筆將c1區兩側的碳粉運用旋轉方式往中間推開，使陰影漸層更自然。

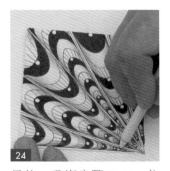

24 最後，重複步驟22-23，依序製作b2～b6區的陰影，並噴灑保護膠即可。

Tips

以黑色代針筆將圓形周圍塗黑時，若誤塗到圓形，可以白色水漾筆重新畫出圓形。（註：白色水漾筆使用前須清理筆頭，以免顏色不夠白。）

公轉

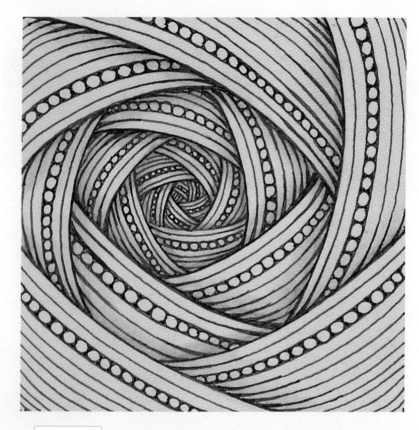

使用工具 TOOL

黑色代針筆、鉛筆、紙筆、保
護膠

圖樣 1 繪製

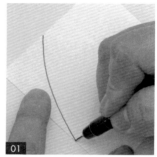

01

以黑色代針筆在畫紙上繪
製弧線,為一區塊。

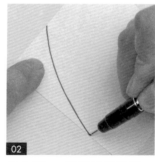

02

承步驟2,重複描繪弧線。
(註:弧線加粗處,以一個區
塊的外圍為主,可增加區別性
外,也可增加立體感。)

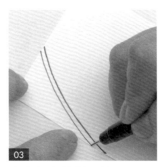

03 在畫紙上繪製弧線。

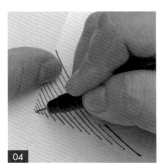

04 重複步驟3，依序在畫紙上繪製弧線。

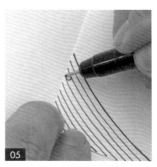

05 在弧線間繪製圓形。

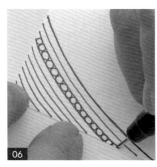

06 重複步驟5，依序繪製圓形。（註：圓形彼此相連。）

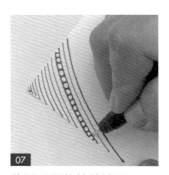

07 將圓形間的縫隙塗黑。

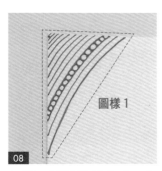

圖樣1

08 如圖，縫隙塗黑完成，為圖樣1。

09 重複步驟1-7，在畫紙上繪製圖樣1。

10 以黑色代針筆加強繪製圖樣銜接處的弧線，增加立體感。

11

重複步驟9-10，在畫紙上依序繪製圖樣1並加強繪製弧線。

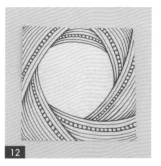

12

如圖，畫紙外側繪製完成。

13

重複步驟9-10，依序以圖樣1填滿畫紙。

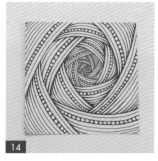

14

如圖，圖樣1填滿完成。

陰影繪製

15

以鉛筆在圖樣1外側單向繪製陰影，增加立體感。

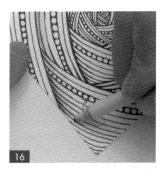

16

承步驟15，以紙筆將碳粉運用旋轉方式向外推開，使陰影漸層更自然。

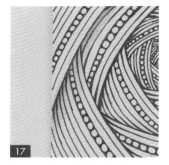

17

如圖，陰影製作完成。

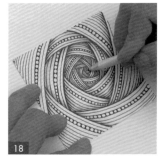

18

最後，重複步驟15-16，依序在畫紙上製作陰影，並噴灑保護膠即可。（註：陰影須由外往內逐漸加深，可增加深邃感。）

立體公路

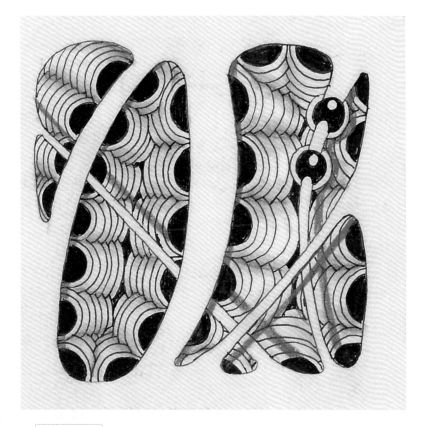

立體公路全步驟
停格動畫 QRcode

使用工具 TOOL

鉛筆、黑色代針筆、筆型橡皮
擦、紙筆、保護膠

框線繪製

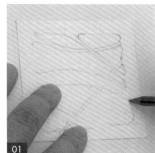

01

以鉛筆繪製框線。（註：線
條交叉處須留白不繪製，以
表現層次感。）

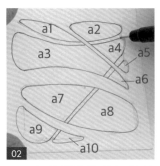

02

以黑色代針筆描繪框線線
條，將畫紙分為a1～a10
區。

圖樣 1 繪製

03

以筆型橡皮擦將鉛筆線擦除。（註：待墨水乾後再擦，以免弄髒作品。）

04

以黑色代針筆繪製橫跨 a1、a3 區的弧形。

05

承步驟 4，在弧形內繪製圓形並將周圍塗黑。

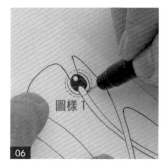

圖樣 1

06

在弧形外側繪製弧線，為圖樣 1。

區塊填滿

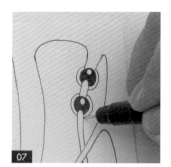

07

重複步驟 4-6，繪製圖樣 1。

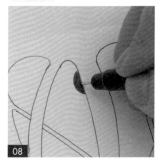

08

以黑色代針筆在 a7 區繪製弧形後塗黑。

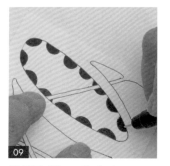

09

重複步驟 8，依序在 a7、a8 區側邊繪製弧形後塗黑。

10

沿著弧形外圍繪製外框線。

28

11

重複步驟10，依序在a7、a8區的弧形外圍繪製外框線。

12

承步驟11，將弧線依序往內繪製。（註：弧線不可凸出上一層弧線。）

13

將a7、a8區弧線間的縫隙塗黑。

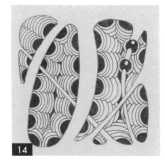

14

如圖，重複步驟8-13，將所有區塊填滿完成。

陰影繪製

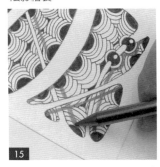

15

以鉛筆在框線外側來回塗畫陰影。

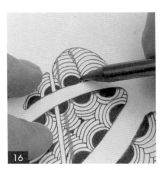

16

以鉛筆在a9區的弧線交接處來回塗畫陰影。

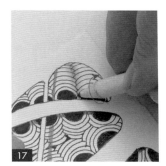

17

承步驟16，以紙筆將碳粉運用旋轉方式向外推開，使陰影漸層更自然。

18

最後，重複步驟16-17，製作a1～a10區的陰影，並噴灑保護膠即可。

盤根

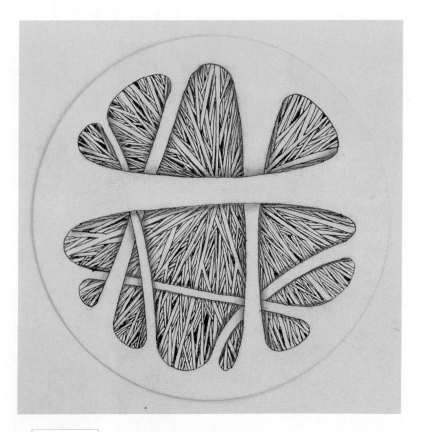

使用工具 TOOL

鉛筆、黑色代針筆、筆型橡皮
擦、紙筆、保護膠

框線繪製

01

以鉛筆繪製作品的框線。
（註：線條交叉處須留白不
繪製，以表現層次感。）

02

以黑色代針筆描繪鉛筆框
線。

以筆型橡皮擦將鉛筆線擦除。（註：待墨水乾後再擦，以免弄髒作品。）

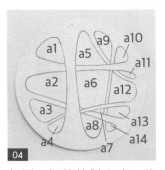

如圖，框線繪製完成，將畫紙分為 a1 ～ a14 區。

先找到畫紙中心後，以鉛筆做一記號，為點①。

以黑色代針筆從點①繪製橫跨 a6 及 a12 區的直線。（註：須避開框線不繪製，以增加層次感。）

在 a6 區直線側邊約 0.1 公分處繪製ㄑ形線條。

在 a6、a7 區線條側邊約 0.1 公分處繪製線條。

重複步驟 7-8，將ㄑ形線條延伸至 a11 區，完成 Y 形線條繪製。

重複步驟 6-9，繪製橫跨 a6 ～ a8 區及 a11 ～ a14 區的 Y 形、直線線條。

區塊填滿

在a6區的線條縫隙間繪製斜線條。

在a6區的線條縫隙間繪製不同方向的斜線條。

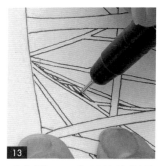

承步驟12，在斜線條間的區塊局部塗黑。

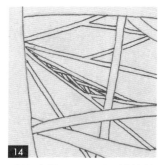

重複步驟11-13，以斜線條及塗黑的方式，填滿線條間隙。

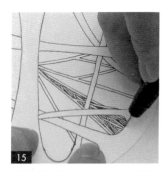

重複步驟11-13，以斜線條及塗黑的方式，填滿a13區的線條間隙。

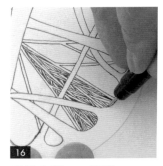

重複步驟15，填滿a6、a12區的縫隙。（註：線條距離不須刻意一致，會較自然。）

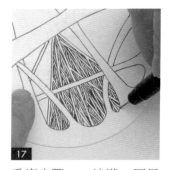

重複步驟15，填滿a6區局部及a11區。

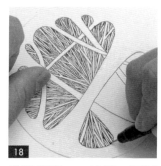

重複步驟15，填滿a1區以及a5 ～ a14區。

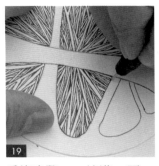

19 重複步驟 15，填滿 a2 區。

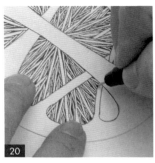

20 重複步驟 15，填滿 a3 區。

21 重複步驟 15，填滿 a4 區。

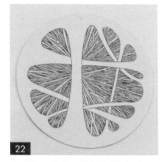

22 如圖，所有區塊填滿完成。

陰影繪製

23 以鉛筆在最上層框線來回塗畫陰影，增加立體感。

24 承步驟 23，以紙筆將碳粉運用旋轉方式向外推開，使陰影更自然。

25 重複步驟 23-24，持續製作框線另一側的陰影。

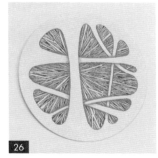

26 最後，重複步驟 23-25，依序製作框線的陰影，並噴灑保護膠即可。

優雅

優雅全步驟
停格動畫 QRcode

使用工具 TOOL

鉛筆、尺、黑色代針筆、圓規、
筆型橡皮擦、紙筆、保護膠

步驟說明 STEP BY STEP

框線繪製

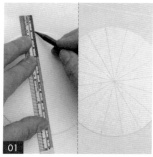
01

取尺為輔助，在畫紙（直
徑11.7公分）上繪製16 條
直線，將畫紙分為16等分。

圖樣 1 繪製

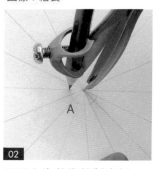
02

以圓心為基準繪製半徑0.75
公分的圓形，為圓形A。

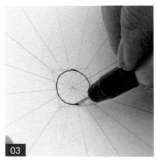

03

先以鉛筆沿著圓形A邊緣繪製邊長1.5公分的正方形,再以黑色代針筆描繪圓形A。

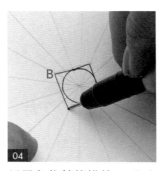

04

以黑色代針筆描繪1.5公分的正方形,為正方形B。

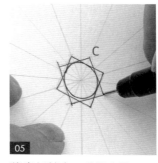

05

將畫紙轉向,重複步驟3-4,先以鉛筆繪製正方形C後,再以黑色代針筆描繪。

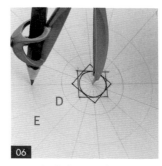

06

以圓心為基準繪製半徑1.6公分(圓形D)及3公分(圓形E)的圓形。

圖樣2繪製

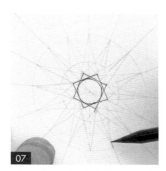

07

以正方形直角為基準,往圓形E繪製三角形。(註:每一等分線上都須有三角形。)

08

承步驟7,以黑色代針筆描繪線條,為圖樣1。

09

以圓心為基準繪製半徑4公分的圓形,為圓形F。

10

以黑色代針筆在從圓形F往圖樣1繪製花瓣形,為圖樣2。

局部塗黑

以圓心為基準繪製半徑5公分（圓形G）及5.1公分（圓形H）的圓形。

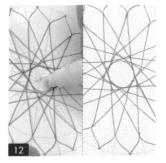

以筆型橡皮擦將圓形F內的鉛筆線擦除，在塗黑時會看的較清楚。（註：待墨水乾後再擦，以免弄髒作品。）

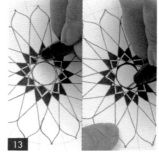

以黑色代針筆將圖樣1局部及圓形A及正方形B、C間的小三角形區塊塗黑。（註：三角形間須留縫隙不塗黑。）

圖樣3繪製

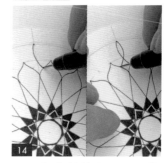

以黑色代針筆從圓形G往圖樣2繪製弧線。

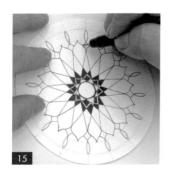

重複步驟14，在圓形G內依序繪製弧線。

如圖，以黑色代針筆描繪圓形G、H，並將中間的區塊塗黑。

圖樣3
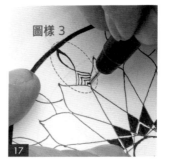

重複步驟14，加強繪製弧形並在圖樣2下方繪製倒V形，為圖樣3。

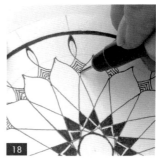

重複步驟17，在圖樣2下方依序繪製圖樣3。

圖樣 4 繪製

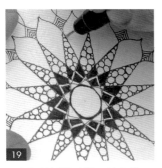

19

以圓形填滿圖樣1留白的三角形。（註：圓形須大小不一致，並畫滿、相連，中間不可有空隙。）

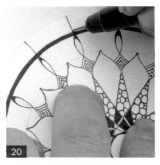

20

以黑色代針筆描繪圓形H外側的鉛筆線。

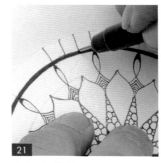

21

在相鄰的線條間繪製兩條線條。

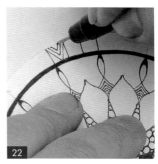

22

在線條間依序繪製V形。

圖樣 4

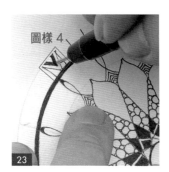

23

將兩V形線條間塗黑，為圖樣4。

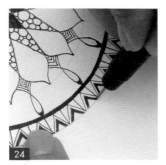

24

重複步驟20-23，在圓形H外依序繪製圖樣4。

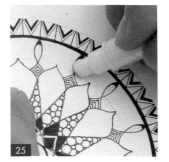

25

以筆型橡皮擦將鉛筆線擦除。

陰影製作及其他細節繪製

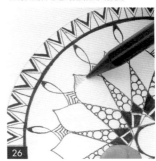

26

以鉛筆在圖樣2內來回塗畫陰影，增加立體感。

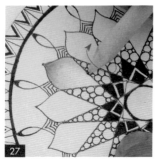

27

承步驟26，以紙筆將碳粉
以旋轉的方式向外推開，
使陰影更柔和自然。

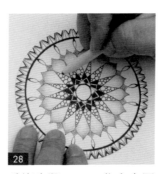

28

重複步驟26-27，依序在圖
樣2內製作陰影。

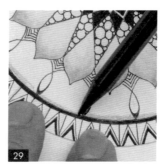

29

以鉛筆在圓形G內來回塗
畫陰影。

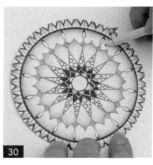

30

承步驟29，以紙筆將碳粉
以旋轉方式向外推開。

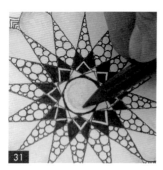

31

以鉛筆在圓形A內單向繪製
陰影。

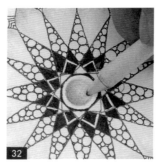

32

承步驟31，以紙筆將碳粉
以旋轉方式向外推開。

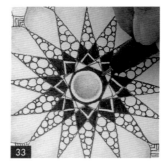

33

以黑色代針筆將圓形A及
正方形B、C間的縫隙再次
塗黑，以加強立體感。

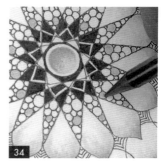

34

最後，以鉛筆將圖樣1內的
圓形部分塗黑，並噴灑保
護膠即可。（註：可依個人
喜好選擇塗黑的圓形數量。）

月

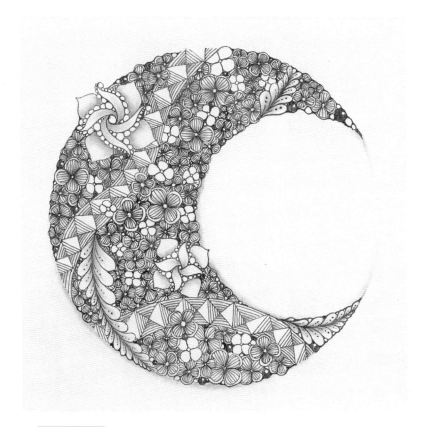

月全步驟
停格動畫 QRcode

使用工具 TOOL

尺、鉛筆、圓規、筆型橡皮擦、
黑色代針筆、紙筆、咖啡色代
針筆、保護膠

月亮 框線繪製

01

找出圓心並以其為基準繪
製半徑7.5公分的圓形A，
再以圓形A右側為基準繪
製半徑4.5公分的圓形B。

02

以筆型橡皮擦將多餘的鉛
筆線擦除，即完成月亮框
線繪製。

圖樣 1 繪製

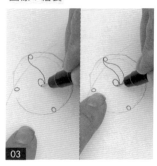

03

以鉛筆繪製圓形，並以黑色代針筆在圓形內繪製小圓形及S形，為花蕊。

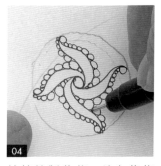

04

持續繪製花蕊，並在花蕊周圍繪製圓形。

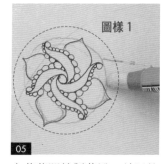

05

在花蕊間繪製花瓣，並以筆型橡皮擦將鉛筆線擦除，為圖樣1。（註：待墨水乾後再擦，以免弄髒作品。）

區塊劃分

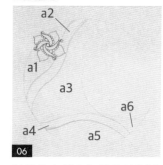

06

以鉛筆在月亮框線內繪製波浪形，以分為a1～a6區。

圖樣 2 及 圖樣 3 繪製

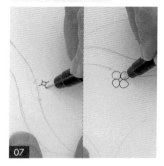

07

以黑色代針筆在a3區先繪製圓形及短線，再將短線相連，形成花瓣。

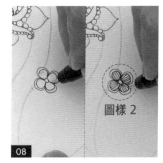

08

在花瓣外側0.1公分處繪製邊緣線後，在花瓣內繪製弧線，為圖樣2。（註：弧線須順著花瓣弧度。）

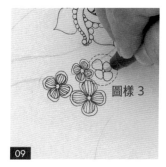

09

重複步驟7，繪製花心及花瓣，為圖樣3。

圖樣 4 繪製

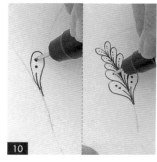

10

以黑色代針筆在a3區繪製水滴形、弧線及圓點，為圖樣4。

區塊填滿

圖樣 4

重複步驟10，在a3、a5、a6區依序繪製圖樣4。

以黑色代針筆在a2、a4區先繪製菱形後，再繪製線條。

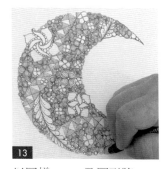

以圖樣1～3及圓形將a1、a3、a5區填滿。（註：可使部分圖樣重疊且圖樣大小不一，以增加層次感。）

以筆型橡皮擦將鉛筆線擦除。

陰影及其他細節繪製

以鉛筆在a1區花蕊來回塗畫陰影，並以紙筆將碳粉運用旋轉方式推開，使陰影更自然。

重複步驟15，依序製作花蕊陰影後，以鉛筆和紙筆製作花瓣的陰影。

重複步驟15-16，依序繪製圖樣1的陰影，增加立體感。

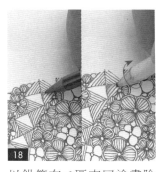

以鉛筆在a2區來回塗畫陰影，並以紙筆將碳粉運用旋轉方式推開，使陰影更自然。

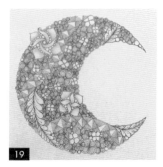

19

重複步驟18，依序製作a4區的陰影。

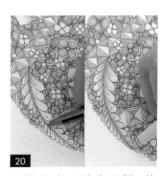

20

以鉛筆來回塗畫圖樣4的陰影，並以紙筆將碳粉運用旋轉方式推開。

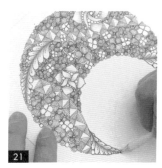

21

重複步驟20，依序製作圖樣4的陰影。

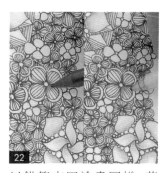

22

以鉛筆來回塗畫圖樣2花瓣的陰影，並以紙筆將碳粉運用旋轉方式推開，使陰影更自然。

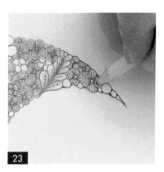

23

重複步驟22，依序製作圖樣2的陰影。

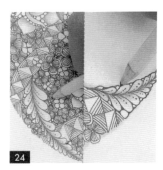

24

以鉛筆和紙筆製作圖樣4外側及月亮框線外側的陰影。

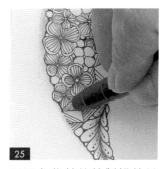

25

以黑色代針筆繪製描繪月亮框線。

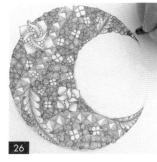

26

最後，以咖啡色代針筆將部分圓形上色，並預留反光白點及噴灑保護膠即可。

貓的海市蜃樓

貓的海市蜃樓全步驟
停格動畫 QRcode

使用工具 TOOL

鉛筆、黑色代針筆、筆型橡皮
擦、紙筆、保護膠

框線繪製

01

以鉛筆繪製圓形、線條及
貓1～貓3的框線。

02

如圖，框線繪製完成，將
畫紙分為a1 ～ a14區。

43

背景繪製

以黑色代針筆在a2區繪製線條。

在a2區繪製有缺口的線條。（註：可隨意繪製缺口的位置。）

重複步驟3-4，將a2區填滿完成。

重複步驟3-5，將a3～a14區填滿完成。

陰影及影子繪製

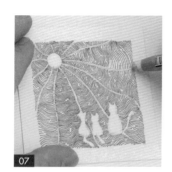

以筆型橡皮擦將鉛筆線擦除。（註：待墨水乾後再擦，以免弄髒作品。）

以鉛筆繪製貓1右側的陰影，增加立體感。（註：可依個人需求調整陰影濃淡。）

承步驟8，以紙筆將碳粉運用旋轉方式向外推開，使陰影漸層更自然。

重複步驟8-9，完成貓2～3陰影製作。

11

以鉛筆加深貓1邊緣的陰影。

12

重複步驟11，以鉛筆加深貓2～3邊緣的陰影。

13

以鉛筆在貓1外側來回塗畫影子。

14

以紙筆將碳粉運用旋轉方式向外推開，使影子漸層更自然。

15

重複步驟13-14，製作貓2～3的影子。

16

以鉛筆在a11區來回塗畫陰影，以製造出太陽的光暈效果。

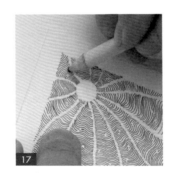

17

承步驟16，以紙筆將碳粉向外推開，使陰影漸層更自然。

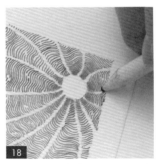

18

最後，重複步驟16-17，完成a2～a14區陰影製作，並噴灑保護膠即可。

纏繞鯨魚

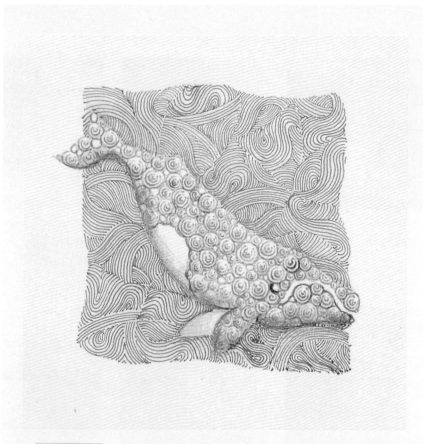

纏繞鯨魚全步驟
停格動畫QRcode

使用工具 TOOL

鉛筆、藍色代針筆、筆型橡皮
擦、水手藍色鉛筆、灰色色鉛
筆、黑色色鉛筆、保護膠

步驟說明 STEP BY STEP

框線繪製

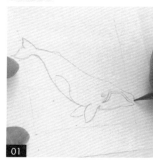

01

以鉛筆繪製鯨魚及正方形
框線。

圖樣 1 繪製

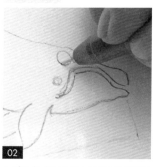

02

以灰色代針筆在鯨魚頭部
繪製圓形。

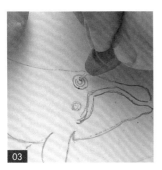

03

在圓形內依序繪製有缺口的圓弧。

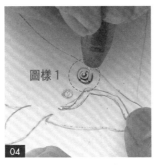

04

以灰色代針筆重複描繪圓弧,增加立體感,為圖樣1。

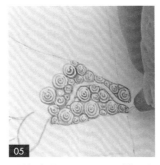

05

重複步驟2-4,以圖樣1填滿鯨魚頭部。

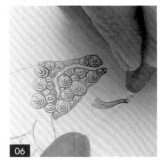

06

以藍色代針筆在鯨魚及正方形框線間繪製弧線。

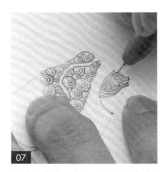

07

繪製波浪形及不同方向的弧線。

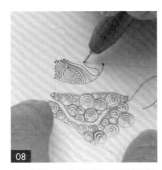

08

在波浪形旁繪製不規則的U形。

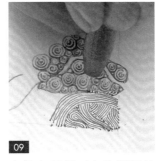

09

在鯨魚頭部下方繪製短線條。

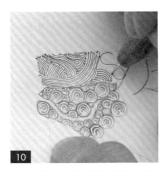

10

在魚鰭外側繪製弧線及S形。

區塊填滿

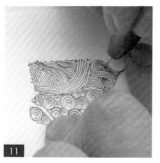

承步驟10，順著S形持續繪製線條。

重複步驟2-11，以圖樣1、圓形填滿鯨魚；弧線填滿鯨魚外圍。（註：魚肚、後方魚鰭、眼睛及嘴巴不填滿。）

承步驟12，持續以各種造型的弧線填滿鯨魚及外圍。

以筆型橡皮擦將鉛筆線擦除。（註：待墨水乾後再擦，以免弄髒作品。）

上色及陰影繪製

以水手藍色鉛筆在鯨魚外側來回塗畫上色，以凸顯鯨魚。

以灰色色鉛筆在鯨魚內側邊緣及後方魚鰭來回塗畫陰影，增加立體感。

以黑色色鉛筆加強繪製鯨魚的陰影，增加立體感。

最後，繪製魚肚、嘴巴及眼睛的輪廓，並噴灑保護膠即可。

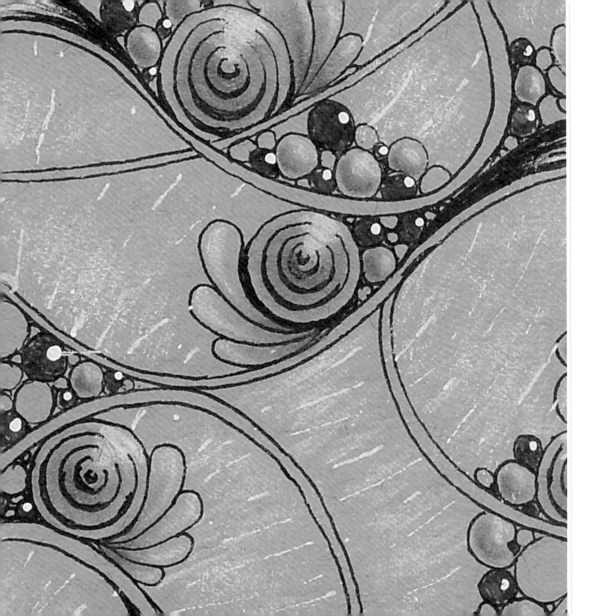

有色畫紙

COLORED
PAPER

◇ 繪製作品時，除了白色畫紙，讀者可以嘗試使用灰色、黑色、茶色等等有色畫紙，並且搭配各種媒材製作出不同的視覺效果。

◇ 市面上有各種不同種類的有色畫紙，讀者可依照自己的喜好選購。

繪製須知 DRAWING INSTRUCTIONS

◆ 以鉛筆繪製陰影

以鉛筆在想加陰影處先繪製線條標記位置，以免塗畫時超出預計繪製的範圍。

◆ 以紙筆加強陰影繪製

以紙筆將碳粉運用旋轉方式向外推開，可使陰影呈現漸層效果，看起來更自然。（註：紙筆尖端方便用於細部陰影製作。）

◆ 以白色炭精筆繪製亮部

以白色炭精筆塗畫圖樣邊緣，以繪製亮部，增加立體感。（註：亮部位於陰影另一側。）

◆ 以白色水漾筆繪製反光白點或白線

以白色水漾筆繪製圖樣邊緣，以繪製反光白點或白線，表現透光的質感。

◆ 清理水漾筆筆頭

以水漾筆先在紙上稍微塗畫，可降低水漾筆繪製在不同媒材上（例如：被代針筆塗黑的位置）筆頭阻塞的狀況。

◆ 以保護膠噴灑作品

以保護膠噴灑作品，使炭筆粉末不易掉落。

流動

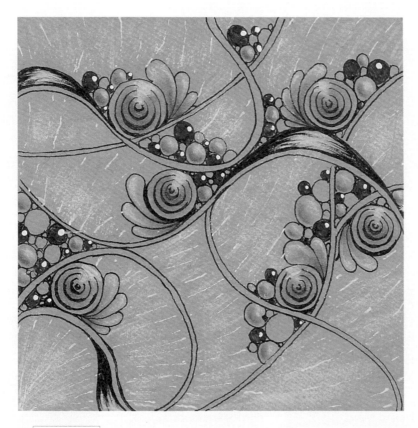

使用工具 TOOL

黑色代針筆、鉛筆、筆型橡皮擦、紙筆、白色
炭精筆、白色水漾筆、刀片、咖啡色代針筆、
保護膠

步驟說明 STEP BY STEP

框線繪製

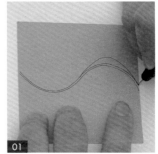

01

以黑色代針筆繪製波浪形
及弧線，以繪製框線。

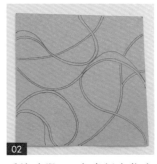

02

重複步驟1，在畫紙上依序
繪製框線及弧形。（註：線條
交錯位置，須避開不繪製。）

圖樣 1、2 及圓形繪製

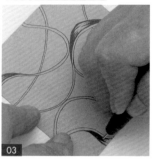

03
將弧形兩側以撇的方式繪製線條。（註：須預留中間不上色。）

04
在框線間繪製圓形。

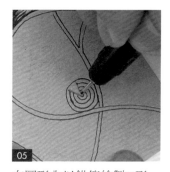

05
在圓形內以鉛筆繪製V形，並以黑色代針筆繪製U形。

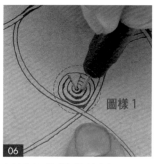

圖樣 1

06
以黑色代針筆塗黑U形下側，增加立體感，為圖樣1。

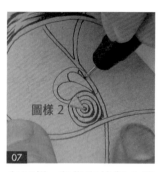

圖樣 2

07
在圖樣1旁依序繪製水滴形，為圖樣2。

08
在畫紙上繪製圓形。

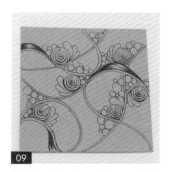

09
如圖，重複步驟4-8，在畫紙上依序繪製圖樣1、2及圓形。

陰影及亮部繪製

10
以筆型橡皮擦將V形鉛筆線擦除。（註：待墨水乾後再擦，以免弄髒作品。）

以鉛筆在圖樣1來回塗畫陰影,增加立體感。

承步驟11,以紙筆將碳粉運用旋轉方式向外推開,使陰影更自然。

重複步驟11-12,依序製作圖樣1的陰影。

以鉛筆在圖樣2的水滴形尖端來回塗畫陰影,增加立體感。

承步驟14,以紙筆將碳粉運用旋轉方式向外推開,使陰影更自然。

重複步驟14-15,依序製作圖樣2的陰影。

以鉛筆在圓形邊緣單向繪製陰影,增加立體感。(註:以弧線位置標記陰影的預計製作範圍。)

承步驟17,以紙筆將碳粉運用旋轉方式向外推開,使陰影更自然。

19 重複步驟17-18，依序製作圓形的陰影。

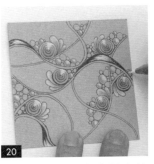

20 以白色炭精筆在畫紙上繪製亮部。

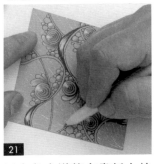

21 以白色水漾筆在畫紙上繪製斜對角方向的虛線。

22 以刀片將白色炭精筆在畫紙角落刮出白色色粉。

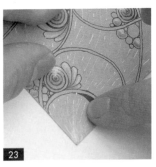

23 用指腹將白色色粉塗抹上色。

24 重複步驟22-23，依序將白色色粉在畫紙上塗抹上色。

25 以咖啡色代針筆將部分圓形上色，並以白色水漾筆繪製反光白點。

26 最後，以保護膠噴灑作品讓炭筆粉不易掉落即可。

松果記憶

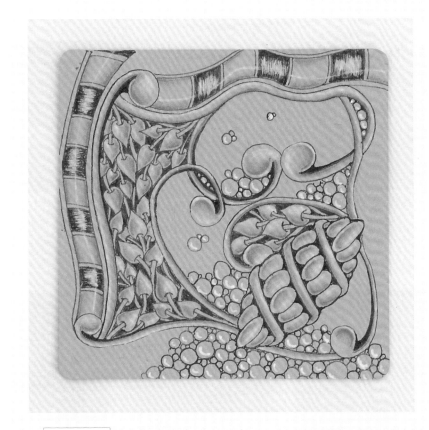

松果記憶全步驟
停格動畫 QRcode

使用工具 TOOL

鉛筆、黑色代針筆、咖啡色代針筆、筆型橡
皮擦、紙筆、白色炭精筆、白色水漾筆、保
護膠

區塊劃分及圖樣 1、2 繪製

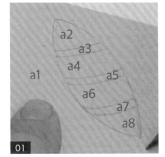

01

以鉛筆在畫紙上繪製葉形，
並在葉形內繪製橫向線條，
以分為a1 ～ a8區。

02

以黑色代針筆描繪a3、a5及
a7區輪廓，並在a2、a4、a6
及a8區繪製橢圓形，為圖
樣1。

03

在a3、a5及a7區外側繪製弧線，並將圖樣1的空隙處塗黑。

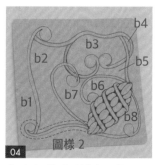

04

在畫紙依序繪製豆芽形，為圖樣2，將a1區分為b1～b8區。

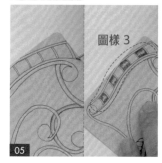

05

以咖啡色代針筆在b1區繪製方格，並依序在方格內以撇的方式畫線條，為圖樣3。

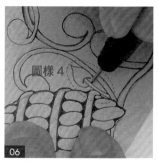

06

在b6區繪製水滴形及弧線，形成葉子，為圖樣4。

07

依序在b6區繪製圖樣4，並將周圍上色。

08

以黑色及咖啡色代針筆在b3～b5區繪製圓形。

09

重複步驟5-8，在畫紙上依序繪製圖樣3、4及圓形。

10

以黑色代針筆繪製圖樣2的暗部。

陰影、亮部及反光白線繪製

11 以筆型橡皮擦將鉛筆線擦除。（註：待墨水乾後再擦，以免弄髒作品。）

12 以鉛筆在圖樣1內繪製陰影，增加立體感。

13 承步驟12，以紙筆將碳粉運用旋轉方式向外推開，使陰影更自然。

14 重複步驟12-13，依序製作圖樣1及a3、a5、a7區的陰影。

15 以白色炭精筆繪製圖樣1及a3、a5、a7區的亮部。（註：亮部位於陰影另一側。）

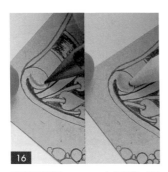

16 重複步驟12-13，在圖樣2圓形處製作陰影。

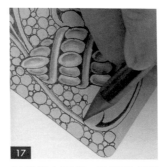

17 以鉛筆在圖樣2長條形處單向繪製線條，以繪製陰影。

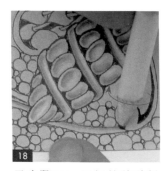

18 承步驟17，以紙筆將碳粉運用旋轉方式向外推開，使陰影更自然。

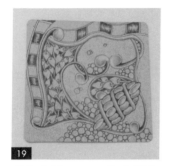

19

重複步驟17-18，依序製作
圖樣2的陰影，並以白色炭
精筆繪製亮部。

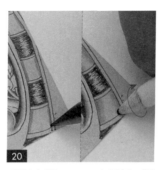

20

重複步驟12-13，在圖樣3製
作陰影。（註：須避開已上
色的方格不繪製陰影。）

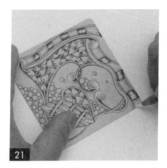

21

以白色炭精筆在圖樣3繪製
亮部。

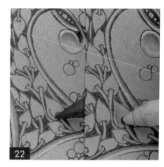

22

重複步驟12-13，在圖樣4
製作陰影。

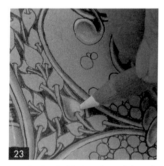

23

以白色炭精筆將圖樣4塗
白，以繪製亮部。

24

重複步驟22-23，依序在圖
樣4繪製陰影及亮部。

25

以白色水漾筆在圓形邊緣
繪製弧線，以繪製反光白
線，表現透光質感。

26

最後，以保護膠噴灑作品，
使炭筆粉不易掉落即可。

旋繞

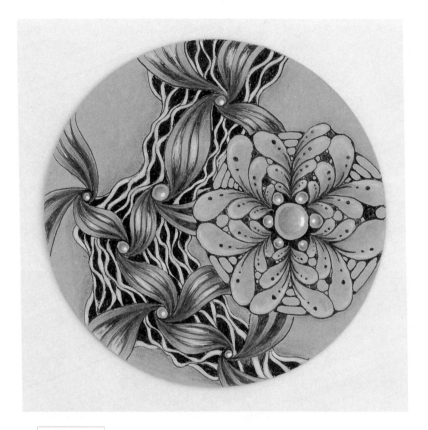

旋繞全步驟
停格動畫 QRcode

使用工具 TOOL

鉛筆、黑色代針筆、筆型橡皮擦、咖啡色代針
筆、咖啡色色鉛筆、紙筆、白色炭精筆、白色
水漾筆、保護膠

框線及圖樣 1 繪製

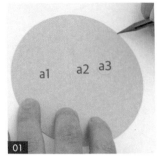

01

以鉛筆繪製圓形,將畫紙
分為a1 ~ a3區。

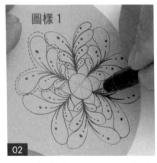

02

以黑色代針筆在a2區依序
繪製水滴形、弧線及圓點,
為圖樣1,並描繪a1區輪
廓。(註:圖樣1可參考P.9。)

59

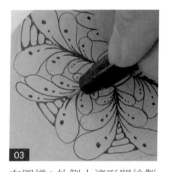

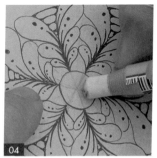

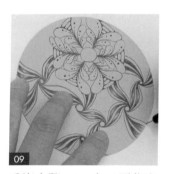

03

在圖樣1外側水滴形間繪製弧形，並將弧形及水滴形銜接處塗黑，增加立體感。

04

以筆型橡皮擦將鉛筆線擦除。（註：待墨水乾後再擦，以免弄髒作品。）

05

以鉛筆在a3區依序繪製圓形，作為圖樣2的中心點。（註：中心點的間距會影響圖樣2的大小）

06

從中心點向外繪製花瓣形，再以黑色代針筆描繪輪廓。（註：花形可參考P.9。）

圓形繪製

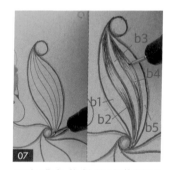

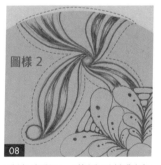

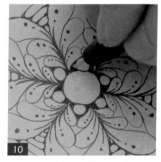

07

以咖啡色代針筆將花瓣形分為b1～b5區，並在b2及b4區兩端以撇的方式畫線條。（註：須預留中間不上色。）

08

重複步驟7，花瓣形繪製完成，即為圖樣2。

09

重複步驟6-8，在a3區依序繪製圖樣2。

10

以黑色代針筆在a1區及圖樣1間繪製圓形，並將圓形周圍塗黑。

陰影及亮部繪製

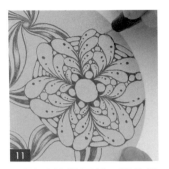

以圓形填滿圖樣1間的縫隙。（註：可依作品畫面調整圓形大小。）

以鉛筆在圖樣1的水滴形尖端來回塗畫陰影，增加立體感。

承步驟12，以紙筆將碳粉運用旋轉方式向外推開，使陰影更自然。

重複步驟12-13，依序完成圖樣1陰影製作。

以鉛筆在a1區繪製弧線，以繪製陰影。（註：繪製弧線以標記陰影預計繪製的範圍。）

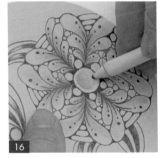

承步驟15，以紙筆將碳粉運用旋轉方式向外推開，使陰影更自然。

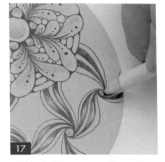

重複步驟15-16，依序在a1區及圖樣1間的圓形及圖樣2中心點製作陰影。

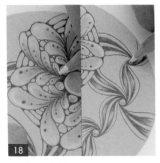

以白色炭精筆在a1、a2區及圖樣2繪製亮部，增加立體感。

圖樣 3 及其他細節繪製

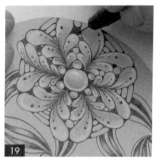

19 以咖啡色代針筆將圖樣1間的圓形上色。（註：可依作品畫面選擇上色的圓形數量。）

20 以黑色代針筆在圖樣2外側繪製黑色弧形，並在距離黑色弧形約0.1公分處，繪製弧線，為圖樣3。

21 重複步驟20，在a3區依序繪製圖樣3。

22 以白色炭精筆在圖樣2花瓣形的留白處繪製亮部。

23 以咖啡色色鉛筆將圖樣2的花瓣形尖端來回塗畫上色，以繪製暗部。

24 以白色炭精筆將圖樣3留白的弧形來回塗白。

25 以白色水漾筆在圓形側邊繪製反光白點，表現透光質感。

26 最後，以咖啡色色鉛筆及鉛筆分別在圖樣2、圖樣1周圍繪製陰影，並噴灑保護膠即可。

花好月圓

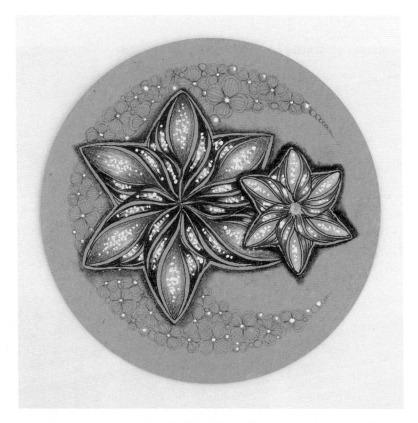

使用工具 TOOL

圓規、鉛筆、代針筆（黑色、灰色）、筆型橡
皮擦、色鉛筆（藍色、軍綠色、水手藍、天空
藍色、黑色、灰色）、白色炭精筆、白色水漾
筆、紙筆、保護膠

步驟説明 STEP BY STEP

區塊劃分及圖樣 1、2 繪製

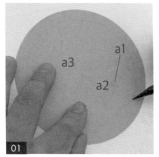

01

以鉛筆繪製半徑4.8公分（a3）、
2公分（a2）及0.25公分（a1）
的圓形，將畫紙分為a1～
a3區。

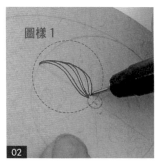

02

以黑色代針筆在a2區繪製
弧線，為圖樣1。

63

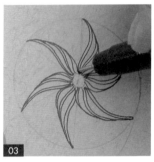

03

重複步驟2，依序在a2區繪製圖樣1。

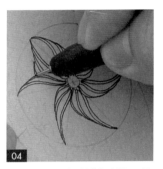

04

在圖樣1對側繪製弧線，為圖樣2，即完成花瓣。（註：花瓣可參考P.10。）

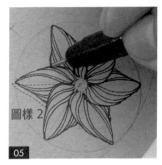

圖樣2

05

重複步驟4，依序在a2區繪製圖樣2，形成小花。

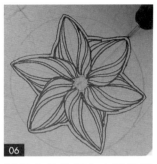

06

以黑色代針筆在小花外側約0.1公分處，沿著輪廓繪製弧線。

圖樣3繪製

07

以圓規順著a3區圓形繪製半徑3.8公分的圓形。

08

重複步驟2-6，依序繪製圖樣1、2及輪廓，形成大花。

09

以筆型橡皮擦將a3區內的鉛筆線擦除，並繪製月亮。（註：待墨水乾後再擦，以免弄髒作品。）

10

以灰色代針筆繪製花心及4片花瓣。

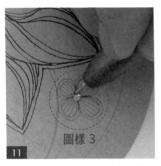

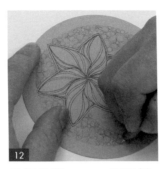

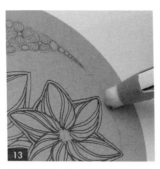

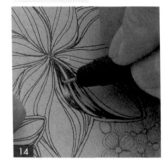

繪製花瓣的紋路及輪廓，為圖樣3。（註：花朵可參考P.8。）

重複步驟10-11，以圖樣3及圓形將月亮填滿。

以筆型橡皮擦將鉛筆線擦除。

以黑色代針筆將大花花瓣間隔以撇的方式畫線條，以繪製暗部，增加立體感。（註：須預留中間不上色。）

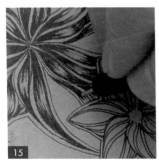

重複步驟14，依序將大花花瓣間隔上色。

重複步驟15，以藍色及軍綠色色鉛筆依序將小花花瓣間隔畫線條。

以灰色色鉛筆將大花花瓣內部來回塗畫暗部。（註：須預留中間不上色。）

以白色炭精筆在大花及小花花瓣內部塗白，以繪製亮部。

65

19

以水手藍色鉛筆在月亮內的圓形來回塗畫底色。

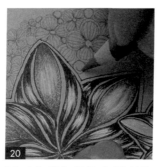

20

以天空藍色鉛筆在圓形內繪製弧形,以繪製陰影,增加立體感。

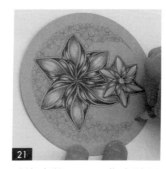

21

重複步驟19-20,依序將圓形繪製底色及陰影。(註:可依個人需求選擇上色的圓形數量。)

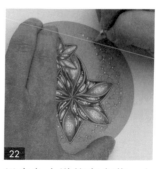

22

以白色水漾筆在大花、小花、圓形及圖樣3的花心上繪製反光白點。

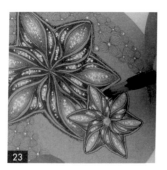

23

以黑色色鉛筆沿著大花輪廓繪製陰影,增加立體感。

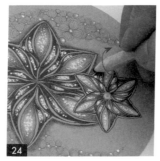

24

承步驟23,以紙筆將碳粉運用旋轉方式向外推開,使陰影更自然。

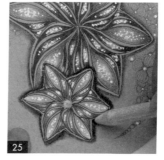

25

重複步驟23-24,沿著小花輪廓製作陰影。

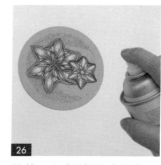

26

最後,以保護膠噴灑作品使炭筆粉末不易掉落即可。

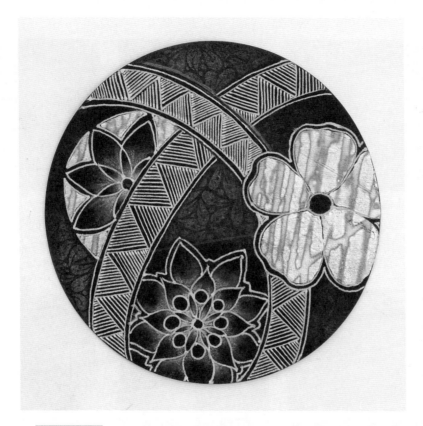

COLORED
PAPER

暗黑風格

暗黑風格全步驟
停格動畫 QRcode

使用工具 TOOL

禪石筆、白色水漾筆、鉛筆、紙筆、保護膠、
黑色代針筆、筆型橡皮擦、膠水筆、筆刷、
金箔

步驟説明 STEP BY STEP

區塊劃分及花朵繪製

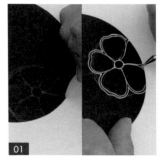

01

以禪石筆繪製圓形、花心
及花瓣，並以白色水漾筆
描繪花朵輪廓。

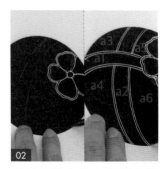

02

以鉛筆及白色水漾筆在畫
紙上繪製線條，形成a1 ～
a6區。

67

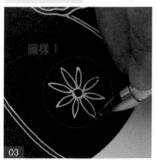

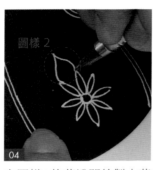

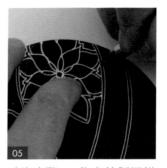

在a6區繪製花心及花瓣，即完成圖樣1。

在圖樣1的花瓣間繪製大花瓣形，即完成圖樣2。

重複步驟4，依序繪製圖樣2，並沿著圖樣2外側繪製輪廓。

以褌石筆在a4區繪製圓形，並在圓形內繪製圖樣1。

以鉛筆及白色水漾筆在圖樣1外側依序繪製圖樣2。

以白色水漾筆在a4區順著圖樣2輪廓繪製圖形，以填補空隙。

在a2區依序繪製V形，並以斜線條填滿V形間的區塊，即完成圖樣3。（註：鄰近斜線方向須不一致。）

重複步驟9，以圖樣3填滿a1、a2區。

區塊上色及圖樣 4 繪製

11 在a6區的圖樣2內繪製圓形。

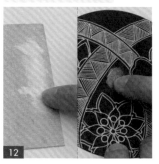

12 先在另一張紙上製造褌石筆色粉,再用指腹沾取色粉,並在a6區塗抹上色。

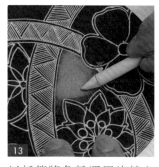

13 以紙筆將色粉運用旋轉方式推開,使上色更均勻。

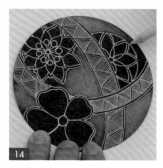

14 重複步驟12-13,在畫紙上依序以色粉上色。

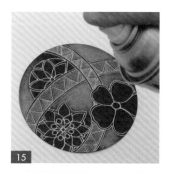

15 以保護膠噴灑作品,以免色粉脫落。

16 以黑色代針筆在a6區繪製水滴形、弧線及小點,即完成圖樣4。(註:圖樣4可參考P.9。)

17 重複步驟16,以圖樣4填滿a6區。

18 以筆型橡皮擦將花朵邊緣的色粉擦除。

金箔黏貼及其他細節製作

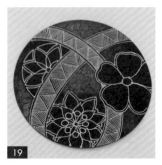

重複步驟16-18，以圖樣4填滿a3、a4區。

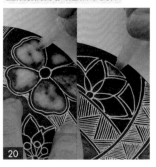

以膠水筆塗畫在a4、a5區的圖案上，待乾。

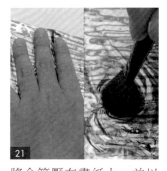

將金箔壓在畫紙上，並以筆刷在膠水筆塗畫處加強黏貼固定。

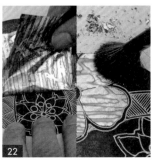

將金箔撕除，並以筆刷清除多餘的金箔。

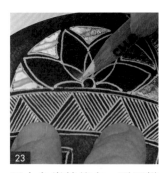

以白色炭精筆在a4區圖樣1來回塗畫陰影，增加立體感。

承步驟23，以紙筆將碳粉以旋轉的方式向外推開，使陰影更柔和自然。

重複步驟23-24，在圖樣1～3內製作陰影。

最後，以黑色代針筆沿著a1區輪廓繪製陰影，並噴灑保護膠即可。

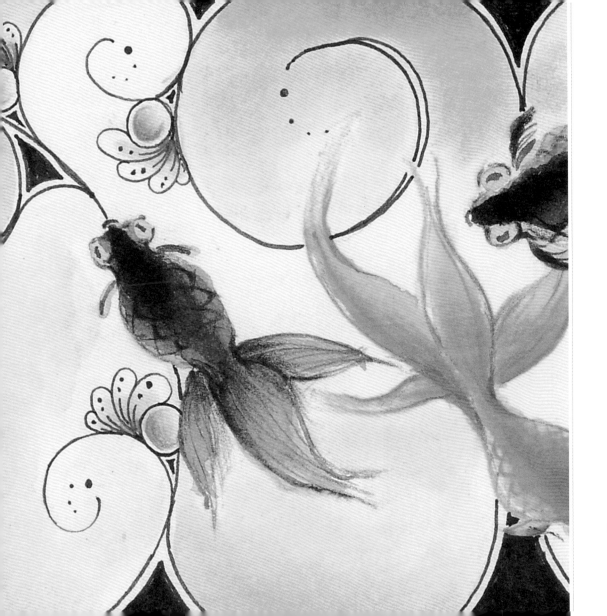

彩繪毛筆 & 墨水

PAINTED
BRUSH & INK

貼心提醒 REMIND

墨水

◇ 繪製作品時，除了墨水，讀者也可嘗試白色、赤色的墨水，並利用水量的多寡暈染出不同的濃淡的變化。

◇ 市面上有各種不同品牌、顏色的墨水，以及方便攜帶的相關商品，讀者可依照自己的喜好選購。

◇ 可在作品完成後噴灑保護膠，以保護作品。

彩繪毛筆

◇ 彩繪毛筆又稱為彩色毛筆或水彩毛筆，經常和水筆或其他水性顏料搭配使用，例如：水彩、水彩塊或水性色鉛筆等。

◇ 彩繪毛筆使用後須蓋緊筆蓋，以免顏料乾掉。

◇ 可利用兩枝不同顏色的彩繪毛筆在畫紙上暈染上色，繪製出漸層的效果。

◇ 使用彩繪毛筆繪製時，須挑選適合的暈染的畫紙，例如：水彩紙、棉紙等。

◇ 可在作品完成後噴灑保護膠，以保護作品。

繪製須知 DRAWING INSTRUCTIONS

墨水

◆ 以噴霧罐噴水鋪底

在繪製墨水前，先以噴霧罐噴水鋪底，可使墨水較容易暈染上色。

◆ 以水筆暈染墨水

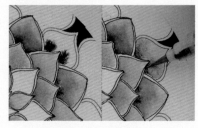

以水筆將墨水推開，使上色更均勻。

◆ 以塑膠袋將墨水暈染上色

先將墨水塗畫在塑膠袋上，再將畫紙壓在塑膠袋上旋轉，以暈染上色。

彩繪毛筆

◆ 以水筆暈染鋪底

在彩繪毛筆繪製前，先以水筆暈染鋪底，可使顏料較容易暈染上色。

◆ 以彩繪毛筆沾取不同色顏料繪製漸層

以彩繪毛筆沾取不同色顏料，可繪製出漸層。

◆ 清理水漾筆筆頭

以水漾筆先在紙上稍微塗畫，可降低水漾筆繪製在不同媒材上（例如：被代針筆塗黑的位置）筆頭阻塞的狀況。

◆ 以彩繪毛筆暈染疊色

以不同色的彩繪毛筆暈染疊色，以增加層次感。

◆ 以白色炭精筆繪製亮部

以白色炭筆塗畫圖樣邊緣，以繪製亮部，增加立體感。

◆ 以水筆暈染墨水

以水筆將彩繪毛筆的顏料推開，使上色更均勻。

◆ 以白色水漾筆繪製反光白點或白線

以白色水漾筆繪製反光白點或白線，表現透光的質感。

碧海藍天

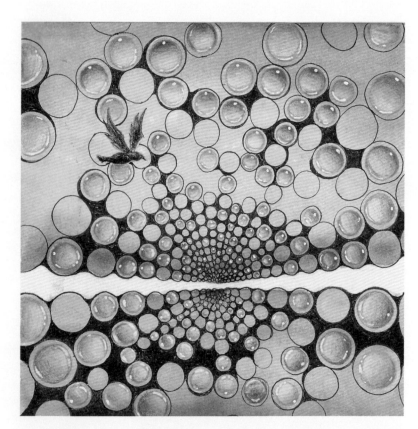

碧海藍天全步驟
停格動畫 QRcode

使用工具 TOOL

鉛筆、黑色代針筆、筆型橡皮擦、水筆、彩
繪毛筆（水藍色、深藍色、灰色、黑色）、
色鉛筆（水手藍、咖啡色、黑色）、白色炭
精筆、白色水漾筆、尺、保護膠

框線繪製

01

在畫紙邊緣找到⅓處，以
鉛筆繪製直線，分成a1、
a2區。

02

在直線上找到中點並繪製
點①，接著在點①上方約
0.1公分處繪製點②。

03

在a1區邊緣距離直線約1公分處繪製小點，為點③及點④。

04

從點③及點④分別繪製與點②相連接的直線，將a1區分為b1、b2區。

05

在b1區繪製老鷹。（註：先繪製老鷹，以免繪製背景時忘記預留老鷹的位置。）

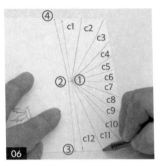

06

從點①往a2區邊緣繪製直線，分為c1～c12區。

圓形繪製

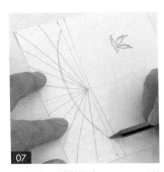

07

以鉛筆繪製橫跨c1～c12區的弧線。

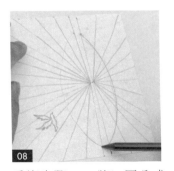

08

重複步驟6-7，將b1區分成16等分，並繪製弧線。

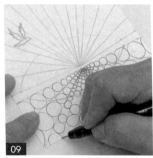

09

以黑色代針筆在c1～c12區依序繪製圓形。（註：步驟7-8的弧線內要填滿圓形，其餘部分可不完全填滿。）

10

以筆型橡皮擦將a2區的鉛筆線擦除。（註：待墨水乾後再擦，以免弄髒作品。）

以黑色代針筆將圓形間的縫隙塗黑。（註：須預留部分縫隙不塗黑。）

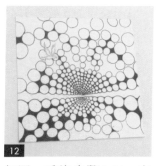

如圖，重複步驟9-11，完成b1區圖樣1繪製。

以水筆塗抹a2區。（註：先以水筆要暈染區塊可使墨水更容易暈染上色。）

以灰色彩繪毛筆將a2區上側暈染上色。

以黑色彩繪毛筆將a2區上側暈染疊色，以增加層次感。

以水筆將黑色顏料向外推開，使上色更均勻。

以灰色彩繪毛筆將a2區下側加強暈染上色，使漸層更自然。

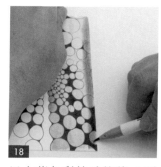

以水藍色彩繪毛筆將a2區下側暈染疊色。

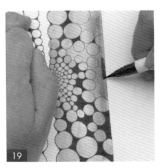

以深藍色彩繪毛筆將a2區暈染疊色。

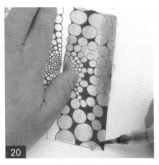

以水筆將顏料向外推開，完成a2區底色繪製。

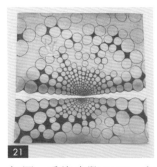

如圖，重複步驟13-20，完成b1區底色繪製。（註：須避開老鷹不上色。）

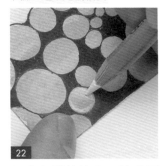

以白色炭精筆來回塗畫圓形邊緣，以繪製亮部。

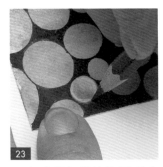

以水手藍色鉛筆將圓形來回塗畫上色，以繪製暗部，增加立體感。

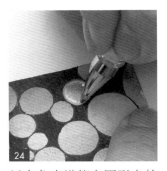

以白色水漾筆在圓形上繪製反光白點及白線，表現透光質感。

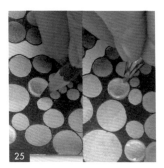

重複步驟22-24，以咖啡色色鉛筆繪製圓形後，再以白色水漾筆劃出反光點。

最後，重複步驟22-25，完成區圓形繪製，並以黑色色鉛筆將老鷹塗畫上色，再噴灑保護膠即可。

飄然

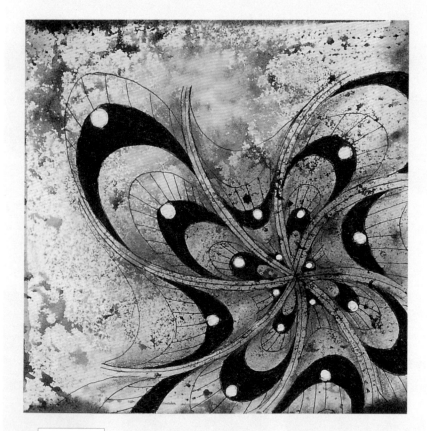

飄然全步驟
停格動畫QRcode

使用工具 TOOL

鉛筆、黑色代針筆、水筆、墨水、塑膠袋、
綠色彩繪毛筆、紙筆、白色水漾筆、噴霧罐、
保護膠

區塊劃分及U形繪製

01

先以鉛筆在畫紙上繪製4
條S形後,以黑色代針筆描
繪。

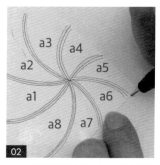

02

在S形兩側順著輪廓繪製線
條,分為a1～a8區。

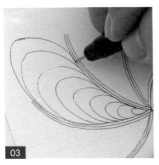

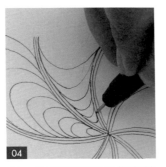

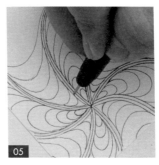

03 在a1區沿著邊緣線依序繪製倒U形。（註：倒U形與邊緣線重疊，可製造立體感。）

04 在a2區沿著邊緣線依序繪製U形。（註：相鄰區塊的U形開口方向須相反。）

05 重複步驟3-4，在a3～a6區繪製倒U形及U形。

06 在a3區倒U形下方繪製圓形。

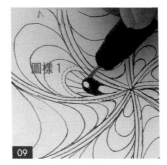

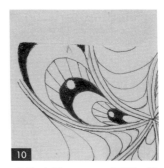

07 將圓形周圍塗黑。（註：可在塗黑時將圓形修圓。）

08 在a3區塗黑處上方繪製線條。

09 重複步驟8，依序繪製線條，並排列成放射狀，即完成圖樣1。

10 重複步驟6-9，以圖樣1將a3區填滿。

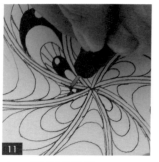

在a2區繪製圖樣1。

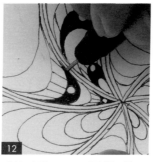

重複步驟11，以圖樣1將a2區填滿。

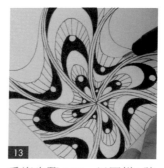

重複步驟6-12，以圖樣1將a1區及a4～a8區填滿。

以水噴灑作品表面。（註：以水鋪底，可使墨水較容易暈染上色。）

以水筆沾取墨水，並在畫紙上暈染上色。

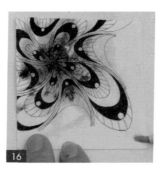

以乾淨的水筆在畫紙上塗抹，以加強墨水暈染。

以水筆沾墨水，並在畫紙邊緣暈染上色。

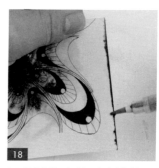

以乾淨的水筆再次塗抹紙張邊緣，以加強墨水暈染。

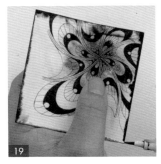

19 重複步驟17-18，將畫紙四邊暈染墨水。

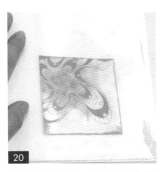

20 待墨水乾後，取塑膠袋壓在畫紙上。

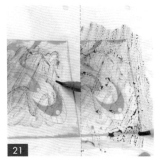

21 以綠色彩繪毛筆及沾取墨水的水筆在塑膠袋上塗畫上色。（註：上色範圍須大於畫紙大小。）

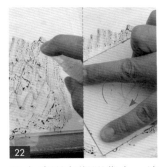

22 以水噴灑在塑膠袋上，並將畫紙壓在塑膠袋上旋轉。

陰影及細節繪製

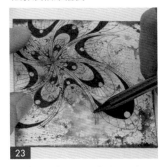

23 將塑膠袋移除並待墨水及顏料乾後，以鉛筆在a2區邊緣繪製陰影，增加立體感。

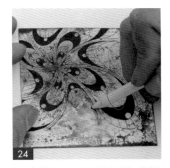

24 承步驟23，以紙筆將碳粉運用旋轉方式向外推開，使陰影更柔和自然。

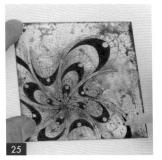

25 重複步驟23-24，依序在a1區及a3～a8區製作陰影。

26 最後，以白色水漾筆將圖樣1的圓形塗白，並噴灑保護膠即可。

綻放

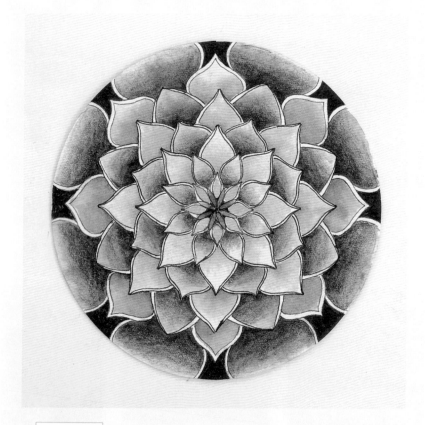

綻放全步驟
停格動畫 QRcode

使用工具 TOOL

鉛筆、尺、圓規、黑色代針筆、墨水、塑膠袋、
水筆、可攜式洗筆筒、黑色色鉛筆、筆型橡
皮擦、保護膠

框線繪製

01

以鉛筆及尺將畫紙分為8等
分。

02

以圓心為基準繪製半徑0.8
公分和1.5公分的圓形。

03

以圓心為基準繪製半徑 2.2 公分及 3 公分的圓形。

04

以圓心為基準繪製半徑 3.4 公分及 4.3 公分的圓形。

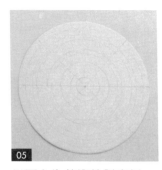

05

以圓心為基準繪製半徑 4.7 公分及 5.3 公分的圓形，即完成框線繪製。

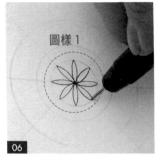

圖樣 1

06

以黑色代針筆在半徑 0.8 公分的圓形內繪製小花瓣形，即完成圖樣 1。

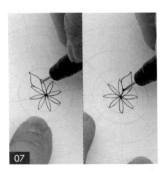

07

在圖樣 1 的花瓣間繪製大花瓣形，並將大花瓣形下方塗黑。

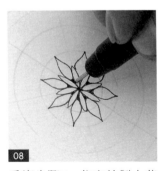

08

重複步驟 7，依序繪製大花瓣形。

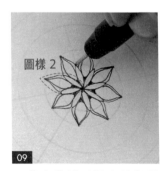

圖樣 2

09

順著大花瓣型輪廓繪製線條，即完成圖樣 2。

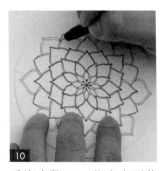

10

重複步驟 7-9，依序在兩花瓣間繪製花瓣，共繪製 6 圈花瓣。

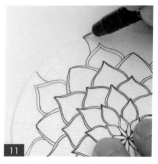

11

在半徑5.3公分的圓形外側繪製弧線。

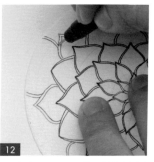

12

承步驟11,順著弧線繪製線條。

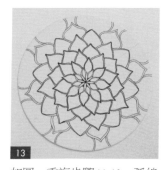

13

如圖,重複步驟11-12,弧線繪製完成,為最外層花瓣。

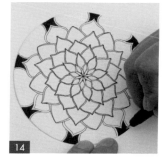

14

以黑色代針筆將花瓣側邊塗黑。

15

將墨水倒在塑膠袋上,並以水筆沾取少量墨水。

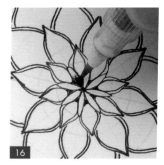

16

取已沾墨水的水筆在圖樣1上暈染上色。

17

將水筆放入可攜式洗筆筒內洗淨。

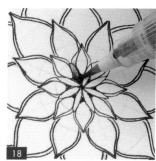

18

以乾淨的水筆將墨水暈染,使上色更均勻。

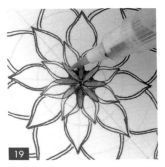

19 重複步驟15-18，將圖樣1暈染上色。

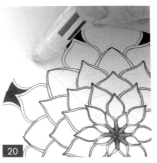

20 以筆型橡皮擦將鉛筆線擦除。（註：待墨水乾後再擦，以免弄髒作品。）

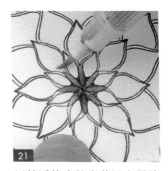

21 以乾淨的水筆在花瓣上暈染鋪底。（註：以水筆暈染鋪底可使墨水更容易暈染上色。）

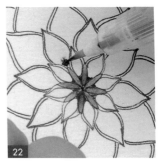

22 以水筆沾取少量墨水並在花瓣上暈染上色。

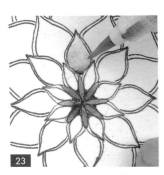

23 重複步驟17-18，將花瓣暈染上色。

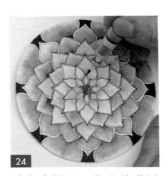

24 重複步驟23，依序將花瓣暈染上色。

25 待水分完全乾燥後，再以黑色色鉛筆在花瓣上來回塗畫陰影，增加立體感。

26 最後，以一層繪製、一層不繪製陰影的規則，將花瓣上的陰影繪製完成後，噴灑保護膠即可。

月陀螺

使用工具 TOOL

鉛筆、圓規、黑色代針筆、筆型橡皮擦、噴霧
罐、墨水、水筆、白色水漾筆、紙筆、保護膠

區塊劃分及圖樣 1 繪製

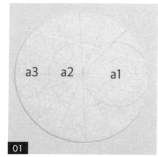

01

以鉛筆將畫紙分成16等分，
並繪製半徑2.8公分（a1區）
及3公分（a2區）的圓後，
分為a1 ～ a3區。

02

以黑色代針筆描繪半徑2.8
公分的圓形。

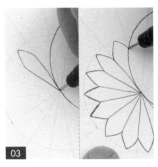

03

在a2區以分隔線基準依序繪製菱形。

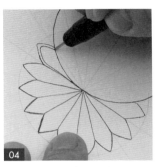

04

在菱形內繪製小菱形，即完成圖樣1。

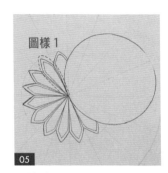

圖樣1

05

重複步驟4，完成圖樣1繪製。

圖樣2繪製

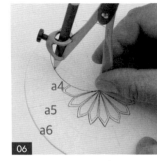

a4
a5
a6

06

以圓規在a3區繪製半徑3.8及5公分的圓形，以分為a4～a6區。

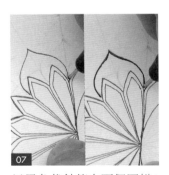

07

以黑色代針筆在兩個圖樣1上方繪製花瓣形後，再重複描粗，增加立體感。（註：花瓣大小為a4到a2區。）

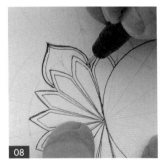

08

以黑色代針筆在花瓣形內側約0.1公分處，沿著輪廓繪製弧線。

圖樣2

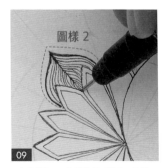

09

承步驟8，弧線繪製完成後，在花瓣形中間畫一直線，並在直線與弧線銜接處適時塗黑，即完成圖樣2。

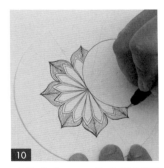

10

重複步驟7-9，依序繪製圖樣2。

圖樣 3、4 繪製

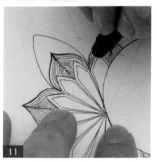
11 以黑色代針筆在圖樣2上方繪製倒V形。（註：花瓣大小為a5到a4區。）

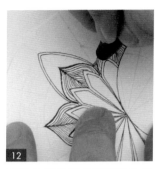
12 以黑色代針筆在倒V形內側約0.1公分處，沿著輪廓繪製弧線。

13 在倒V形內繪製圓弧形。

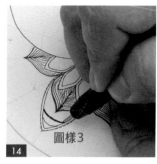
14 承步驟13，在圓弧形下方再次繪製弧形，並描粗，即完成圖樣3。

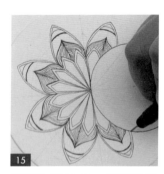
15 重複步驟11-14，依序繪製圖樣3。

16 在a6區繪製一段長弧線及兩段短弧線。

17 重複步驟16，依序繪製弧線。

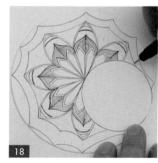
18 重複步驟17，順著弧線在圖樣3間繪製線條。

19

在a6區繪製黑色弧形。

20

在黑色弧形外側繪製弧線。

21

重複步驟19-20，依序繪製
黑色弧形及弧線。

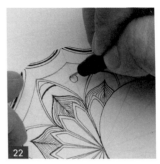

22

在圖樣3間繪製圓形。

墨水暈染及陰影製作

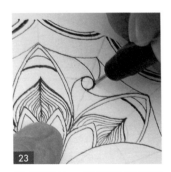

23

承步驟22，繪製連接圖形
的弧線。

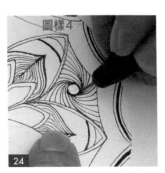

24

承步驟23，依序填滿將弧
線，即完成圖樣4。

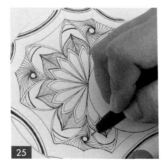

25

重複步驟22-24，依序繪製
圖樣4。

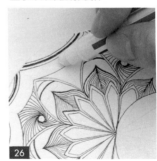

26

以筆型橡皮擦將鉛筆線擦
除。（註：待墨水乾後再擦，
以免弄髒作品。）

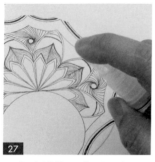

27 以水噴灑作品表面。（註：以水噴灑鋪底，可使墨水較容易暈染上色。）

28 以水筆沾取墨水在畫紙上任意暈染。

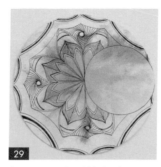

29 如圖，墨水暈染完成。

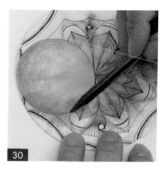

30 等水分完全乾燥後，以鉛筆在a1區側邊繪製陰影。（註：不使用紙筆推開，以表現粗糙質感。）

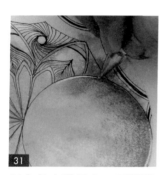

31 以白色水漾筆在a1區邊緣繪製線條，增加立體感。

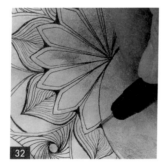

32 以黑色代針筆將圖樣1彎角處塗黑，圓化角落，增加立體感。

33 以鉛筆在圖樣3彎角處來回塗畫陰影，增加立體感。

34 以紙筆將碳粉運用旋轉方式向外推開，使陰影更柔和自然。

35 重複步驟33-34，依序製作
圖樣3間的陰影。

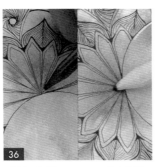

36 重複步驟33-34，在圖樣1
中心製作陰影。

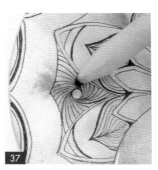

37 重複步驟33-34，在圖樣4
內製作陰影。

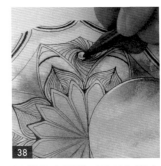

38 以鉛筆在圖樣4圓形內單向
繪製陰影。（註：須預留反
光白點不塗黑。）

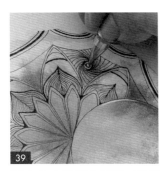

39 以白色水漾筆在圖樣4圓形
內繪製反光白點，增加立
體感。

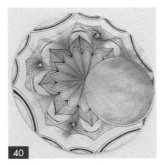

40 重複步驟38-39，依序繪製
陰影及反光白點

41 以黑色代針筆將畫紙邊緣
的區塊塗黑。

42 最後，將圖樣1的小菱形及
a1區的圓形框線重新描黑，
並噴灑保護膠即可。

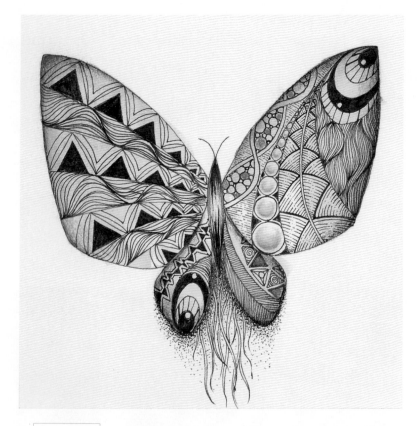

蝶

蝶全步驟
停格動畫 QRcode

使用工具 TOOL

鉛筆、黑色代針筆、白色水漾筆、水筆、藍色彩繪毛筆、藍色色鉛筆、紙筆、筆型橡皮擦、保護膠

步驟説明 STEP BY STEP

框線及圖樣繪製

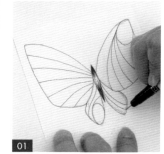

01

以鉛筆繪製蝴蝶後，以黑色代針筆描繪邊緣及繪製身體。（註：身體兩側以撇的方式繪製線條。）

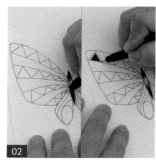

02

先以鉛筆在右翅間繪製三角形後，以黑色代針筆描黑，並在框線內繪製黑色三角形。

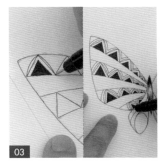

03

以黑色代針筆在三角形外圍繪製弧線。

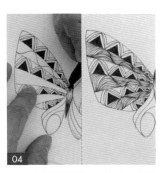

04

在左側前翅間隔空白處繪製弧線至滿。

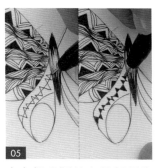

05

在左側分隔線上繪製鋸齒狀線條後，再將三角形塗黑。

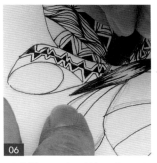

06

承步驟5，在距離黑色三角形0.1公分處繪製線條。

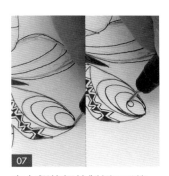

07

在左側後翅繪製倒U形後，在倒U形下方繪製圓形。

圖樣1

08

承步驟7，將圓形周圍塗黑後，在上方繪製弧線，即完成圖樣1。（註：弧線須順著倒U形弧度。）

09

重複步驟7-8，繪製圓形，並將圓形周圍塗黑。

10

在左側後翅繪製弧線。

11 重複步驟7-8，在右側前翅
依序繪製圖樣1。

12 在右側前翅繪製互相交錯
的弧線後，在弧線內繪製
圖形。

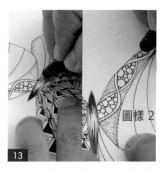

13 在交錯的弧線外側繪製線
條及小點，即完成圖樣2。

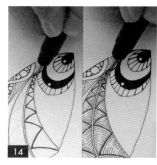

14 在右側前翅先繪製弧線後，
順著弧線繪製圖樣2。

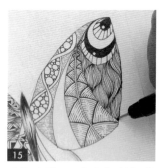

15 重複步驟4，在右側前翅的
圖樣1下方繪製弧線。

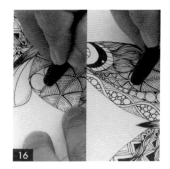

16 在右側前翅繪製圓形，並
在圖形外圍繪製邊框線後，
再將縫隙塗黑。

17 在右側後翅繪製斜線條。

18 在右側後翅繪製三角形。

承步驟18，在三角形內繪製螺旋，即完成圖樣3。

先在三角形內繪製弧線後，在弧線內畫一圓形，即完成圖樣4。

先以黑色代針筆將三角形塗黑後，以白色水漾筆繪製白色三角形，即完成圖樣5。

重複步驟19-21，依序以圖樣3～5填滿三角形。

細節繪製及上色

以黑色代針筆繪製觸角，並在蝴蝶下方繪製虛線及小點。

以筆型橡皮擦將鉛筆線擦除。（註：須待墨水乾後再擦，以免弄髒作品。）

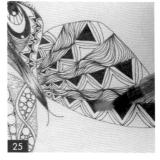

以水筆將蝴蝶暈染鋪底。（註：以水筆暈染鋪底可使墨水更容易暈染上色。）

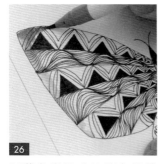

以藍色彩繪毛筆將左側前翅暈染上色。

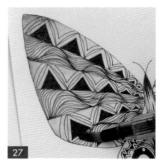

27

以水筆將顏料向外推開，
使上色更均勻。

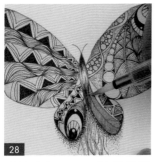

28

重複步驟25-27，將蝴蝶暈
染上色。

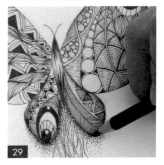

29

等水分完全乾燥後，以藍
色色鉛筆來回塗畫翅膀邊
緣，以繪製暗部。

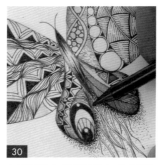

30

以鉛筆在蝴蝶下方來回塗
畫陰影，增加立體感。

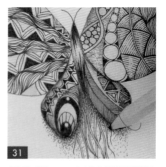

31

承步驟30，以紙筆將碳粉
運用旋轉方式向外推開，
使陰影更柔和自然。

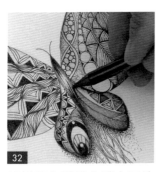

32

以鉛筆在蝴蝶身體來回塗
畫陰影。

33

將右側前翅的圓形塗黑。
（註：可依個人喜好選擇圓
形的塗黑數量。）

34

最後，重複步驟30-31，依
序製作圓形的陰影，並噴
灑保護膠即可。

嬉戲

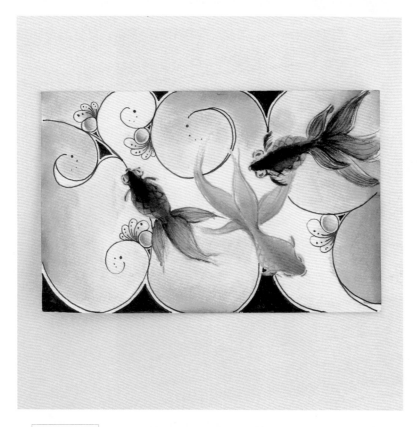

使用工具 TOOL

鉛筆、水筆、彩繪毛筆（黑色、橘色、黃色、
紫色）、色鉛筆（黑色、橘色）、紙筆、筆型
橡皮擦、黑色代針筆、保護膠

金魚繪製

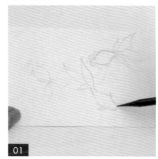

01

以鉛筆在畫紙上繪製三隻
金魚。

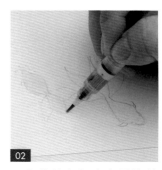

02

以水筆將左側金魚暈染鋪
底。（註：以水筆暈染鋪底
可使墨水更容易暈染上色。）

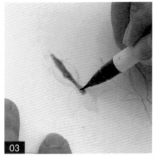

以黑色彩繪毛筆在金魚中央暈染上色。

以水筆將顏料推開，使上色更均勻。

重複步驟2-4，將右側金魚暈染上色。

以水筆在中間金魚暈染鋪底。

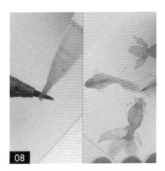

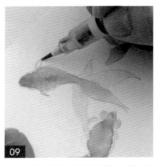

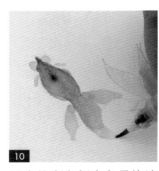

以橘色彩繪毛筆在金魚中央暈染上色。

以黃色彩繪毛筆沾取橘色顏料後，在中間金魚暈染漸層。

以水筆將顏料推開，使上色更均勻。

以水筆在左側金魚暈染清水。

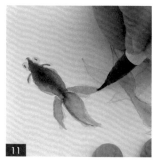

11

以黑色彩繪毛筆繪製左側金魚的眼睛、嘴巴、魚鰭及身體。

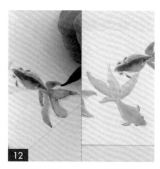

12

重複步驟10-11，以黑色、橘色彩繪毛筆完成中間、右側金魚。

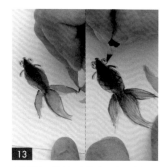

13

以黑色彩繪毛筆加強暈染左側金魚魚身，待乾，以黑色色鉛筆繪製紋路。（註：可先將全數金魚暈染後，再繪製紋路。）

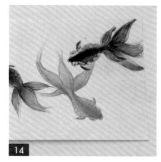

14

重複步驟13，以黑色、橘色彩繪毛筆及色鉛筆完成中間、右側金魚。

背景圖樣繪製

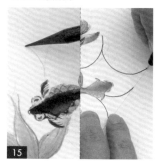

15

先以鉛筆在金魚四周繪製弧線後，再以黑色代針筆描繪，即完成水上波紋。

16

以筆型橡皮擦將鉛筆線擦除。（註：待墨水乾後再擦，以免弄髒作品。）

17

以黑色代針筆在弧線間繪製三角形，並塗黑。

18

在弧線相交凹陷處繪製圓形。

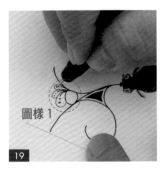

圖樣1

19

在圓形旁繪製水滴形，並在水滴形內繪製弧線及小點，即完成圖樣1。

20

重複步驟17-19，依序繪製塗黑的三角形及圖樣1。

21

在波紋末端繪製黑點。（註：黑點由大到小繪製。）

22

順著弧線的輪廓畫出另一弧線，形成分岔線。

23

以水筆沾取紫色顏料，並在畫紙上暈染上色。

24

水分完全乾燥後，再以鉛筆在圓形內單向繪製陰影，增加立體感。

25

承步驟24，以紙筆將陰影運用旋轉方式向外推開，使陰影更柔和自然。

26

最後，重複步驟24-25，依序在圖樣1上製作陰影，並噴灑保護膠即可。

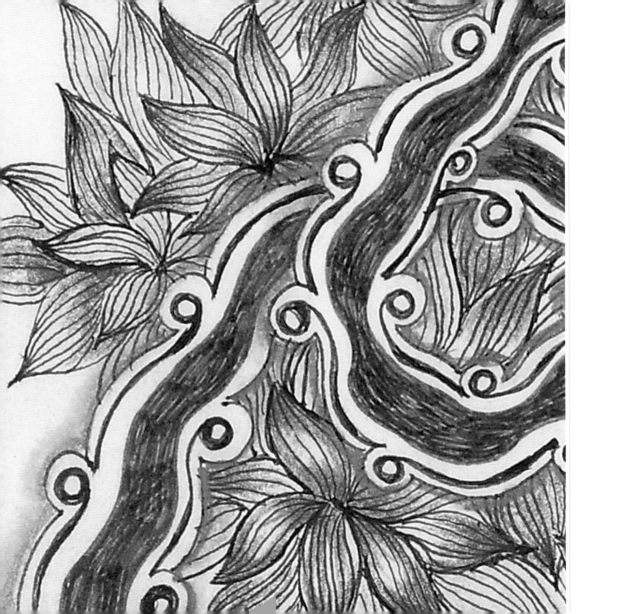

色鉛筆

COLOR
PENCIL

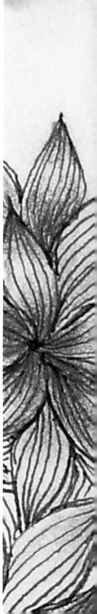

◇ 代針筆在不同媒材上（例如：被白色水漾筆塗白的位置），須隨時清理筆頭，以免阻塞。

◇ 市面上有各種不同品牌的色鉛筆，讀者可依照自己的需求選購。

◇ 色鉛筆分為水性色鉛筆及油性色鉛筆，水性色鉛筆可搭配水筆繪製出類似水彩的效果；而油性色鉛筆則可重複堆疊顏色，使作品色系看起來豐富。

◇ 可在作品完成後噴灑保護膠，以保護作品。

繪製須知 DRAWING INSTRUCTIONS

◆ 以色鉛筆塗畫疊色

以不同色的色鉛筆塗畫疊色，可以背景色調色，繪製出凸顯調色區塊的效果。

◆ 以色鉛筆塗畫時刻意留白

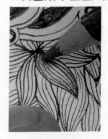

以色鉛筆塗畫時刻意留白，以表示亮部。

◆ 以紙筆製作漸層

以紙筆將碳粉運用旋轉方式向外推開，可製造出漸層效果。

◆ 以白色水漾筆繪製反光白點或白線

以白色水漾筆繪製圖樣邊緣，以繪製反光白點或白線，表現透光的質感。

◆ 清理水漾筆筆頭

以水漾筆先在紙上稍微塗畫，可降低水漾筆繪製在不同媒材上（例如：被代針筆塗黑的位置）筆頭阻塞的狀況。

◆ 圓化

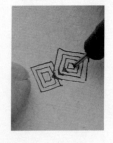

把尖角或轉角描圓，達到視覺上另一個效果，也讓圖案更豐富立體。

起飛

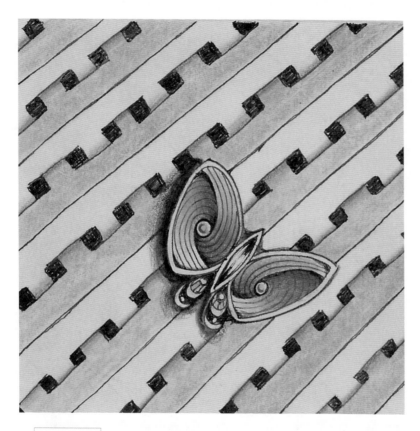

使用工具 TOOL

鉛筆、筆型橡皮擦、黑色代針筆、油性色鉛筆
（淡紫色、紫色、深紫色、淺紫色、白色、黑
色）、紙筆、白色水漾筆、保護膠

步驟說明
STEP BY STEP

蝴蝶及圖樣 1、2 繪製

以鉛筆在畫紙上繪製蝴蝶，
並以黑色代針筆描繪蝴蝶
的輪廓。

在蝴蝶身體兩側以撇的方
式繪製線條。（註：中間
須留白。）

03

在左側後翅沿著邊緣線繪製 U 形。（註：U 形及邊緣線重疊，可製造立體感。）

04

在 U 形下方繪製圓形，並將圓形周圍塗黑。

圖樣 1

05

在塗黑處下方繪製弧線，即完成圖樣 1。（註：弧線須順著 U 形和弧度。）

06

重複步驟 4，繪製圓形並將周圍塗黑。

圖樣 3 繪製

07

重複步驟 3-6，繪製右側後翅。

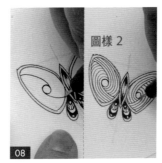

圖樣 2

08

在前翅上繪製圓形，並在圓形兩側繪製並填滿弧線，即完成圖樣 2。

09

先將畫紙擺放成蝴蝶朝上後，以鉛筆繪製 16 條直線，再以黑色代針筆以間隔描黑直線。

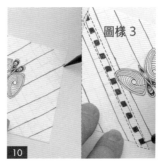

圖樣 3

10

先將畫紙轉向，以鉛筆繪製 12 條直線，再以黑色代針筆在交叉處繪製正方形及繪製連接線段，即完成圖樣 3。

上色及陰影繪製

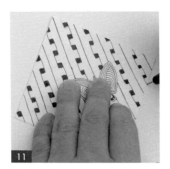

11 重複步驟10，以圖樣3填滿背景。

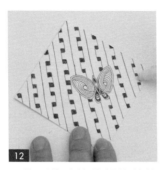

12 以筆型橡皮擦將鉛筆線擦除。（註：待墨水乾後再擦，以免弄髒作品。）

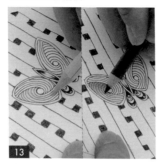

13 先以淡紫色油性色鉛筆在圖樣2打底，再以紫色油性色鉛筆加強顏色堆疊。

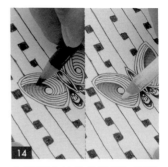

14 先以紫色油性色鉛筆加強繪製翅膀側邊，再以白色油性色鉛筆塗畫顏色邊緣，使漸層更自然。

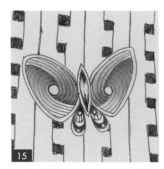

15 重複步驟13-14，依序將圖樣2塗畫上色。

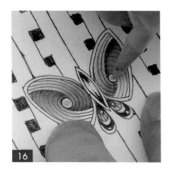

16 以淺紫色油性色鉛筆將後翅及圖樣2圓形塗畫上色。

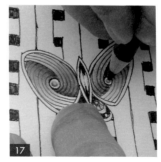

17 以紫色油性色鉛筆繪製圖樣2圓形的陰影，增加立體感。

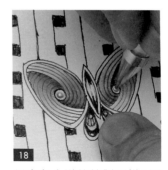

18 以白色水漾筆繪製圖樣2圓形的反光白點，增加立體感。

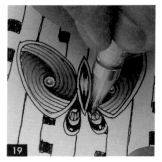

19

以白色水漾筆將圖樣1的圓型塗白。

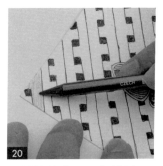

20

以鉛筆將背景局部塗黑。

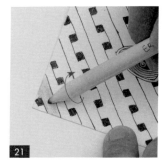

21

承步驟20，以紙筆將碳粉運用旋轉方式推開，使顏色更均勻。

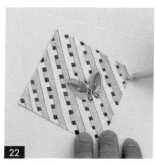

22

重複步驟20-21，依序將背景間隔塗黑。

23

以鉛筆在圖樣3凹陷處繪製陰影，並以紙筆向外推開，使陰影更柔和自然。（註：陰影越黑，效果越明顯。）

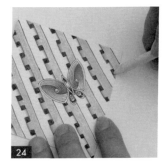

24

重複步驟23，依序繪製圖樣3凹陷處的陰影。

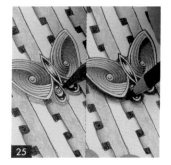

25

以鉛筆及油性黑色色鉛筆繪製蝴蝶的陰影。

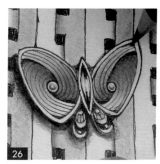

26

最後，以黑色油性色鉛筆加強繪製圖樣2的陰影，並噴灑保護膠即可。

COLOR PENCIL

極光安布勒

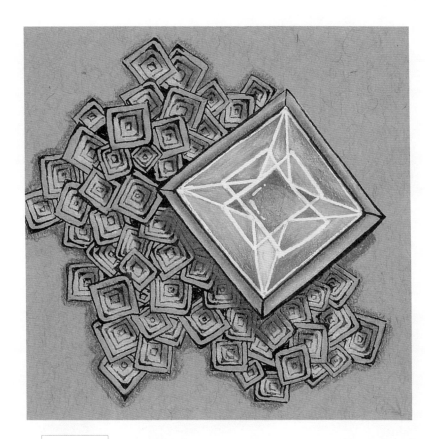

使用工具 TOOL

黑色代針筆、白色炭精筆、油性色鉛筆（水
手藍、天空藍、藍色）、白色水漾筆、鉛筆、
紙筆、保護膠

步驟說明 STEP BY STEP

區塊劃分及圖樣 1 繪製

01

以黑色代針筆在畫紙上繪
製方形，形成a1～a3區。

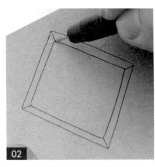

02

在a2區的四角繪製線段，
形成立體狀。

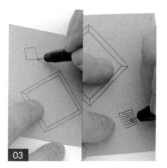

在a3區繪製方形。

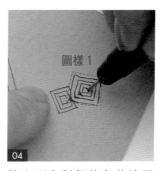

圖樣1

將方形內對側的角落塗黑圓化，即完成圖樣1。（註：方形圖樣要重疊。）

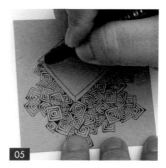

重複步驟3-4，依序在a3區繪製圖樣1。（註：圖樣1若有留白處，則須塗黑。）

上色

以鉛筆在a1區內繪製長方形及四角星形。

以白色水漾筆描繪長方形及四角星形的輪廓。

以白色炭精筆將a1區塗白。

承步驟8，以紙筆將碳粉運用旋轉方式向外推開，使顏色更均勻。

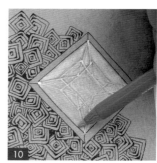

以水手藍油性色鉛筆在a1區塗畫上色。

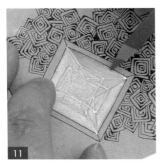

11

以天空藍油性色鉛筆在a1
區塗畫上色，增加層次感。

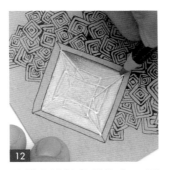

12

以藍色油性色鉛筆在a1區
以撇的方式塗畫上色，以
繪製暗部。

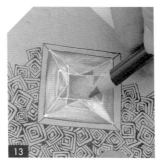

13

重複步驟10-12，分別以水
手藍、天空藍及藍色油性色
鉛筆將a1區塗畫上色。（註：
疊畫的順序及搭配的顏色可
任意變換。）

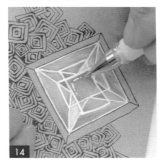

14

以白色水漾筆描繪a1區內
的長方形及四角星形，並繪
製反光白點及白線，表現透
光質感。

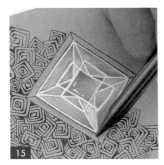

15

以鉛筆在a2區單向繪製陰
影，增加立體感。

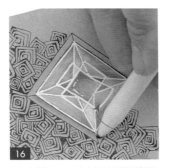

16

承步驟15，以紙筆將碳粉
運用旋轉方式向外推開，
使陰影更柔和自然。

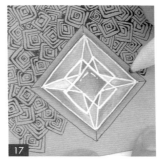

17

重複步驟15-16，持續繪製
a2區的陰影。

18

以白色炭精筆在a2區繪製
亮部。

19 重複步驟18，持續繪製a2區的亮部。

20 以黑色代針筆加強繪製a1區的輪廓。

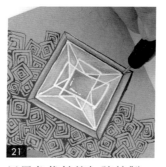

21 以黑色代針筆加強繪製a2區的輪廓。

22 以鉛筆在圖樣1一側塗畫陰影，增加立體感。

23 承步驟22，以白色炭精筆在圖樣1另一側塗畫亮部。

24 重複步驟22-23，依序繪製圖樣1的陰影及亮部。（註：陰影和亮部可不統一方向性，會較自然。）

25 以鉛筆在a區外側繪製陰影。

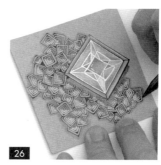

26 最後，繪製圖樣1外側的陰影，並噴灑保護膠即可。

COLOR PENCIL

宮之錦

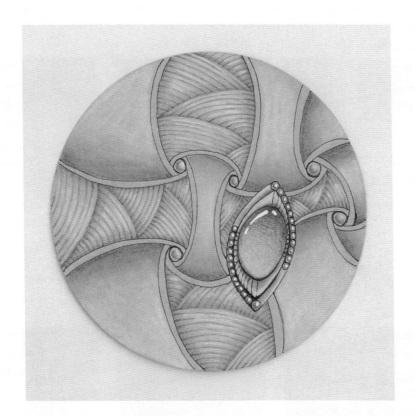

宮之錦全步驟
停格動畫 QRcode

使用工具 TOOL

代針筆（黑色、灰色、咖啡色）、白色炭精筆、
油性色鉛筆（黃色、淺綠色、深綠色、青蘋果
綠、天藍色、深藍色、咖啡色）、白色水漾筆、
鉛筆、紙筆、保護膠

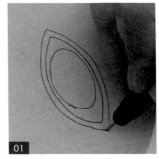

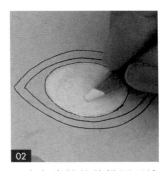

寶石及圖樣 1 繪製

01

以黑色代針筆在畫紙上繪
製橢圓形及葉形，以繪製
寶石。

02

以白色炭精筆將橢圓形塗
畫上色。

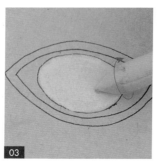

03

以紙筆將碳粉運用旋轉方式向外推開，使顏色更均勻。

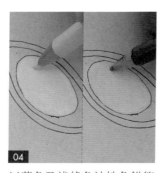

04

以黃色及淺綠色油性色鉛筆將橢圓形來回塗畫上色。（註：須預留橢圓形下方不上色，寶石才有透亮感。）

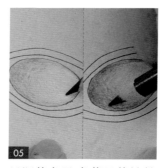

05

以深綠色及青蘋果綠油性色鉛筆將橢圓形來回塗畫上色。

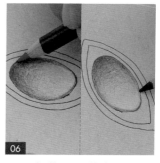

06

以天空藍及深藍色油性色鉛筆將橢圓形邊緣來回塗畫上色。（註：塗畫天空藍目的為增加深色，也可使用深棕色代替。）

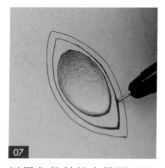

07

以黑色代針筆在橢圓形及葉形下方邊緣塗黑，增加立體感。

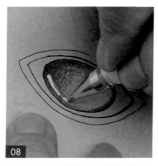

08

以白色水漾筆在橢圓形上繪製反光白點及白線，以表現透光質感。

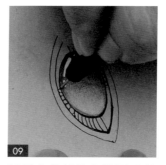

09

以黑色代針筆在橢圓形外側繪製線條及圓形。

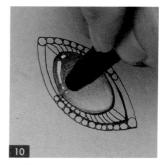

10

在葉形間繪製圓形。

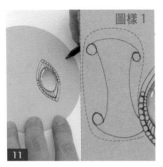

11

以鉛筆在畫紙上繪製5個圓形作為定位，並以咖啡色代針筆描繪圓形並以弧線相連，形成卷軸形，即完成圖樣1。

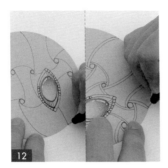

12

重複步驟11，以圖樣1填滿畫紙，並在距離圖樣1約0.1公分處繪製線條。

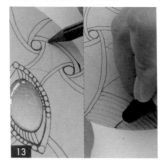

13

以鉛筆及灰色代針筆在圖樣1內繪製弧線。（註：弧線方向須不一致。）

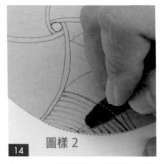

14

以灰色代針筆加粗弧線及圖樣1銜接的部分，即完成圖樣2。

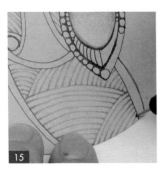

15

重複步驟13-14，以圖樣2填滿圖樣1。

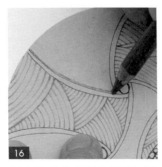

16

以咖啡色色鉛筆在圖樣1邊緣單向繪製陰影，增加立體感。

17

承步驟16，以紙筆將色粉運用旋轉方式向外推開，使陰影更柔和自然。

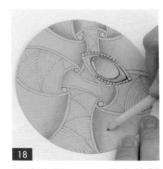

18

重複步驟16-17，依序繪製圖樣1的陰影。

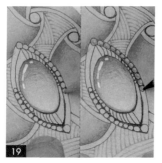

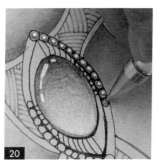

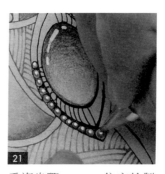

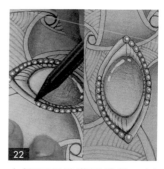

以淺綠色及青蘋果綠油性色鉛筆將葉形間的圓形以畫圈方式塗滿。

以白色水漾筆在將葉形間的圓形繪製反光白點，表現透光質感。

重複步驟19-20，依序繪製圓形的陰影及反光白點。

在橢圓形及葉形邊緣，以鉛筆繪製陰影、白色炭精筆繪製亮部。

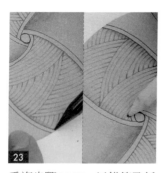

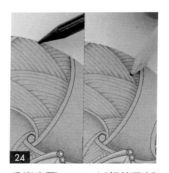

重複步驟16-17，以鉛筆及紙筆在圖樣1外側邊緣單向繪製陰影。

重複步驟16-17，以鉛筆及紙筆在圖樣2邊緣繪製陰影。

以白色炭精筆繪製圖樣1、2的亮部，再以紙筆向外推開圖樣1。

最後，以鉛筆、紙筆及白色炭精筆繪製圓形的陰影及亮部，並噴灑保護膠即可。

是愚

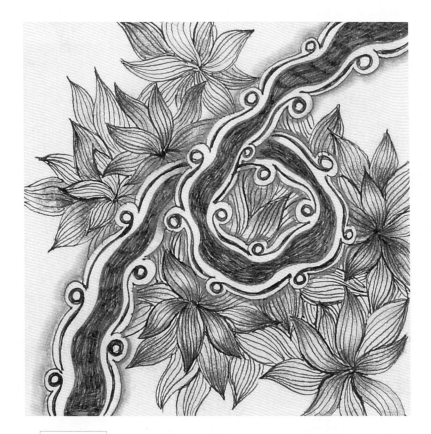

是愚全步驟
停格動畫QRcode

使用工具 TOOL

鉛筆、代針筆（黑色、咖啡色）、筆型橡皮擦、
油性色鉛筆（藍色、水手藍、紫紅色）、紙筆、
保護膠

區塊劃分及圖樣 1 繪製

01 以鉛筆在畫紙上繪製弧線，
以分為a1 ～ a3區。

02 以黑色代針筆在a2區外側
繪製圓形及弧線。

將圓形以畫圈方式塗黑。
（註：中間須留白。）

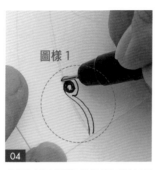

圖樣1

在圓形及弧線外側沿著輪廓
繪製線條，即完成圖樣1。

重複步驟2-4，繪製左右相
反的圖樣1。

重複步驟2-5，依序繪製圖
樣1。

圖樣 2 繪製

以筆型橡皮擦將鉛筆線擦
除。（註：待墨水乾後再擦，
以免弄髒作品。）

以咖啡色代針筆在a2區內
單向繪製咖啡色弧形。

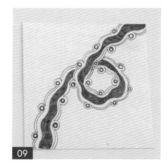

重複步驟8，持續在a2區內
繪製咖啡色弧形。

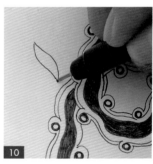

以黑色代針筆在a1區繪製
花瓣形。

11

在花瓣形內繪製線條，即完成圖樣2。

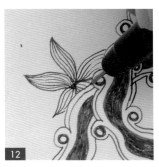

12

重複步驟10-11，依序繪製圖樣2，形成花朵。

13

重複步驟12，繪製後方的花朵。

14

重複步驟12-13，在a1、a3區依序繪製花朵。

上色及其他細節繪製

15

以藍色油性色鉛筆將圖樣1兩側以撇的方式塗畫上色。（註：中間須留白。）

16

重複步驟15，依序將圖樣2塗畫上色，以繪製藍色花朵。

17

以水手藍油性色鉛筆將圖樣2兩側以撇的方式塗畫上色。

18

重複步驟17，依序將圖樣2塗畫上色，以繪製水手藍花朵。

19

以油性紫紅色色鉛筆將圖樣2以撇的方式塗畫上色。

20

重複步驟19，依序將圖樣2塗畫上色，以繪製紫紅色花朵。

21

重複步驟15-20，依序繪製藍色、水手藍及紫紅色花朵。（註：花色以相鄰不同色為主。）

22

以鉛筆在圖樣1外側繪製陰影，增加立體感。

23

承步驟22，以紙筆將碳粉運用旋轉方式向外推開，使陰影更柔和自然。

24

重複步驟22-23，依序製作圖樣1的陰影。

25

以黑色代針筆描繪圖樣1的弧線，以增加立體感。

26

最後，依序描繪圖樣1的弧線，並噴灑保護膠即可。

在星空看見你

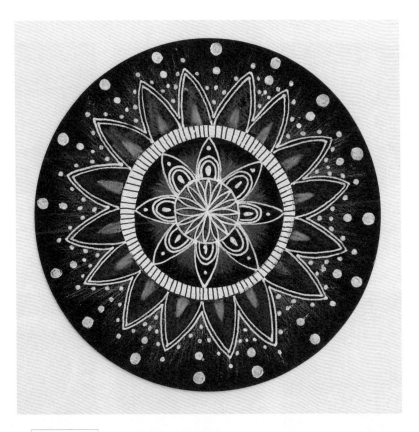

在星空看見你全步驟
停格動畫 QRcode

使用工具 TOOL

尺、圓規、白色水漾筆、黑色代針筆、水性
色鉛筆（白色、藍色、咖啡色、金色、銀色、
藍綠色）、保護膠

框線繪製

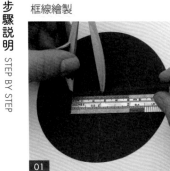

01 在畫紙中心找到圓心。（註：
可繪製相交的直線，以找到
圓心。）

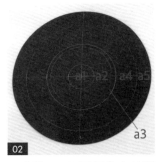

02 承步驟1，以圓規依序繪製
半徑2.6（a2）、2.85（a3）、4.7
（a4）5（a5）及1公分（a1）
的圓形。

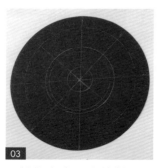

以鉛筆在畫紙上繪製通過圓心的直線。（註：直線為輔助繪製圖樣1、2的位置參考線。）

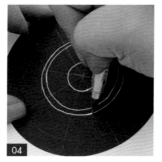

以白色水漾筆描繪半徑1公分、2.6公分及2.85公分的圓形輪廓。

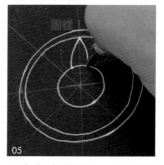

以白色水漾筆在a2區繪製倒V形，即完成圖樣1。

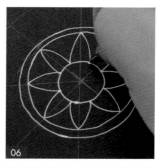

重複步驟5，在a2區依序繪製圖樣1。

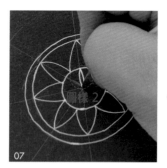

在a1區繪製花瓣形，即完成圖樣2。

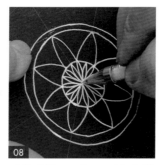

重複步驟7，在a1區依序繪製圖樣2。

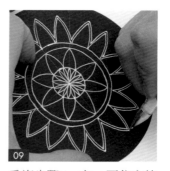

重複步驟5，在a4區依序繪製圖樣1，並在圖樣1外側0.1公分處繪製弧線。

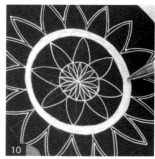

以白色水漾筆將a3區塗白。

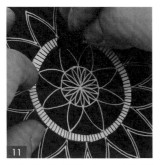

11 以黑色代針筆在a3區繪製線段。（註：待墨水乾後再繪製；代針筆須邊畫邊清筆頭。）

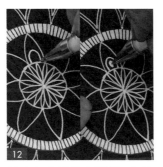

12 以白色水漾筆在圖樣1內繪製倒U形後，再繪製水滴形。

13 在圖樣1尖端繪製圓點。

14 在倒U形外側約0.1公分處沿著輪廓繪製線條，即完成圖樣3。

上色及其他細節繪製

15 重複步驟12-14，在a2區依序繪製圖樣3。

16 以白色及藍色水性色鉛筆在圖樣4間以撇的方式塗畫上色。

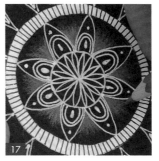

17 重複步驟16，在a2區持續塗畫上色。

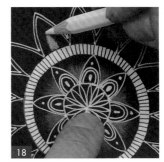

18 以白色水性色鉛筆在圖樣3內塗畫三角形色塊。

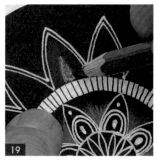

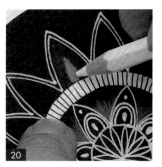

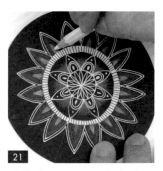

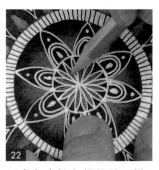

承步驟18，以咖啡色水性色鉛筆在圖樣3內塗畫疊色。

以白色水性色鉛筆在三角形色塊上塗畫疊色，以調色出淺咖啡色。

重複步驟18-20，依序將圖樣3塗畫上色。

以金色水性色鉛筆將圖樣1塗畫上色。

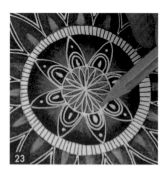

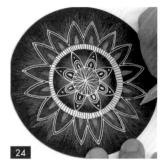

以銀色水性色鉛筆將圖樣1及a1區間的區塊塗畫上色。

以銀色水性色鉛筆將圖樣3相連凹陷處以撇的方式塗畫上色。

承步驟24，以藍綠色水性色鉛筆塗畫疊色

最後，以白色水漾筆在圖樣3外側由小到大繪製白色圓形，增加視覺效果，並噴灑保護膠即可。

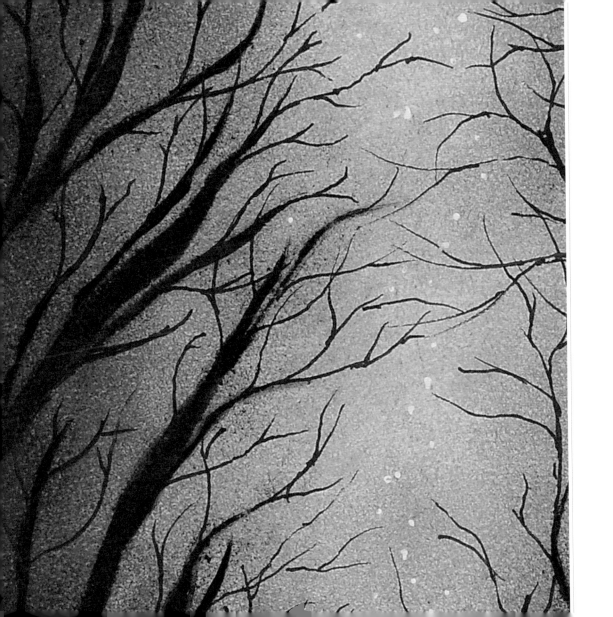

粉彩

PASTEL

◇ 粉彩顏料大多呈現長條狀,分為油性粉彩及水性粉彩,其中水性粉彩又分為硬式及軟式粉彩。

◇ 市面上有各種不同品牌的粉彩,讀者可依照自己的喜好選購。

◇ 粉彩可直接在畫紙上塗畫,也可刮成粉末來創作。

◇ 粉彩色號所對應的顏色會因品牌不同而有所差異,讀者可自行選擇喜歡的顏色創作。

◇ 製作粉彩作品時,可運用各種工具沾色粉塗畫或將色粉推開,例如:棉花棒、化妝棉或鐵尺等,以製作出不同的效果。

繪製須知 DRAWING INSTRUCTIONS

◆ 將模板以膠帶黏貼固定

在使用模板製作物體前,先以膠帶黏貼固定,可避免模板在製作過程中不小心位移。

◆ 製造色粉

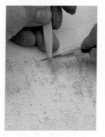

選擇要使用的粉彩顏色,以刀片刮粉彩筆身,以製造色粉。(註:刀片可以鐵尺或硬幣代替。)

◆ 白色色粉鋪底

用指腹將白色色粉在畫紙上塗抹上色。(註:以白色色粉鋪底,可降低上色後不易擦色的狀況。)

◆ 清除指腹上的色粉

用指腹塗抹不同的色粉前,須先以濕抹布與乾抹布將指腹上的色粉清除,以免產生混色,並使手指頭保持乾淨與乾燥。

◆ 清除鐵尺上的色粉

以鐵尺塗抹不同的色粉前,須先在抹布上清除鐵尺上的餘粉,以免產生混色。

◆ 將粉彩稍微沾濕

將粉彩在抹布上稍微沾濕後塗畫上色,可增加顏色飽和度與特殊的效果。

◆ 用乾淨的指腹塗抹不同色銜接處

使用乾淨的指腹或工具塗抹不同色銜接處，可使邊界更柔和自然。

◆ 以棉花棒塗抹粉彩

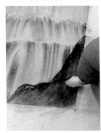

先以粉彩直接塗畫，再以棉花棒塗抹粉彩，使顏色更柔和均勻。

◆ 用沾有餘粉的指腹塗抹不同色色粉

若指腹上的餘粉顏色較淺，可直接用指腹將較深色色粉塗抹上色。

◆ 將筆型橡皮擦切成斜角

以刀片將筆型橡皮擦前端切成斜角，可擦白出較細的線條。

◆ 以軟橡皮擦清除小範圍餘粉

將軟橡皮擦捏尖，以尖端輕壓畫紙以清除小範圍餘粉，以免擦到其他部位。

◆ 將餘粉揉進軟橡皮擦內部

以軟橡皮擦清除餘粉時，須適時將沾有餘粉的表面揉進橡皮擦內部，以免弄髒作品。

◆ 清除模板上的餘粉

模板重複使用前須清除模板上的餘粉，以免弄髒作品。

◆ 輕敲餘粉

將作品翻面並以手指輕敲畫紙，去除殘留的餘粉，以免弄髒作品。

◆ 噴灑保護膠

以保護膠噴灑作品，防止粉彩色粉脫落。

配色

鮮黃色 橘黃色

橘色 卡其色 米黃色 橄欖綠 墨綠色 橙紅色 咖啡色 巧克力色 黑色 紅色 鐵灰色

PASTEL

秋色

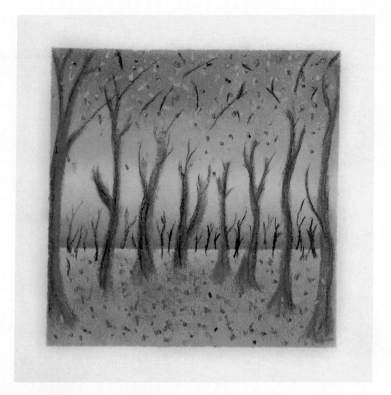

秋色全步驟
停格動畫QRcode

技法運用 TECHNIQUE

—————————————————————

粉彩直接繪製、棉花棒運用

使用工具 TOOL

—————————————————————

畫紙、棉花棒、膠帶、保護膠、刀片、抹布

01

將白紙以膠帶黏貼固定在畫紙下方⅓處,並以刀片刮出鮮黃色色粉。(註:畫紙四邊先黏貼膠帶。)

02

用指腹將鮮黃色色粉在畫紙上塗抹上色。

03 以刀片在畫紙上刮出橘黃色色粉。

04 用指腹將橘黃色色粉在畫紙上塗抹上色。

05 以刀片在畫紙上刮出橘色色粉。

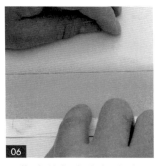

06 用指腹將橘色色粉在畫紙上塗抹上色。

天空及樹冠製作

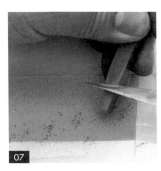

07 以刀片在畫紙上刮出卡其色色粉。

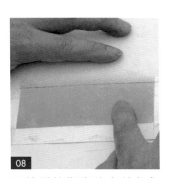

08 用乾淨的指腹將卡其色色粉在畫紙上塗抹上色,即完成地面製作。

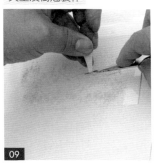

09 將白紙翻面以蓋住地面,並以刀片在畫紙上刮出米黃色色粉。

10 用乾淨的指腹將米黃色色粉在畫紙上塗抹上色。(註:須預留畫紙上方不上色。)

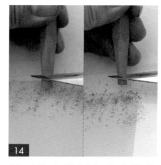

以刀片在畫紙上方留白處刮出鮮黃色色粉，並用指腹塗抹上色。

以刀片在畫紙上刮出橄欖綠色粉，並用乾淨的指腹塗抹上色。

以刀片在畫紙上刮出墨綠色粉，並用指腹塗抹上色，即完成樹冠製作。

以刀片在畫紙上刮出橘黃色及橘色色粉。

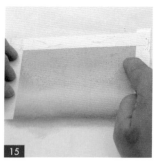
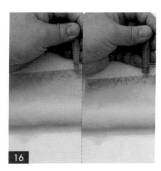
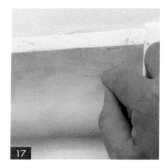
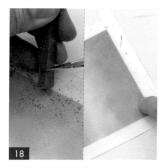

用乾淨的指腹將色粉在畫紙上塗抹上色。

以刀片在畫紙上刮出橘色及橙紅色色粉。

用指腹將色粉在畫紙上塗抹上色。

以刀片在畫紙上刮出咖啡色色粉，並用乾淨的指腹塗抹上色，即完成天空製作。

樹木製作

以咖啡色粉彩在地面繪製小點，為樹木繪製的位置。

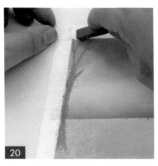
以咖啡色粉彩在畫紙左側繪製樹幹。

以棉花棒塗抹樹幹，使顏色更均勻。

以巧克力色粉彩繪製樹幹，以繪製暗部。

以棉花棒塗抹樹幹的暗部，使顏色更均勻。

以黑色粉彩繪製樹幹，增加層次感。

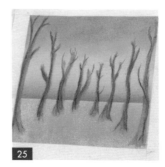
如圖，重複步驟20-24，完成其他樹幹繪製。

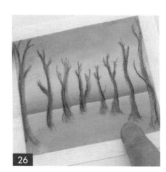
以乾淨的指腹沾取樹幹的色粉並塗抹地面，以製作陰影。（註：用餘粉塗抹，顏色較不易過重。）

樹葉及其他細節製作

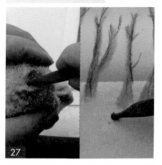

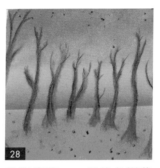

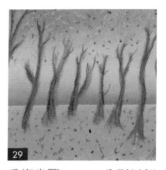

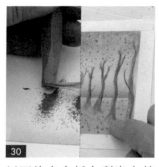

將墨綠色粉彩在抹布上稍微沾濕後，在畫紙上點出小點，以繪製樹葉及落葉。

重複步驟27，墨綠色樹葉繪製完成。

重複步驟27-28，分別以紅色、橘色、鮮黃色及橘黃色粉彩繪製樹葉及落葉。

以刀片在白紙上刮出卡其色色粉，並用乾淨的指腹沾粉塗抹在樹木下方，以加強製作陰影。

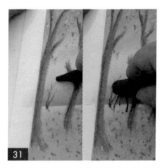

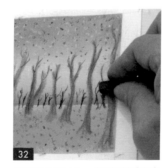

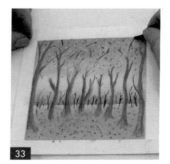

以鐵灰色粉彩繪製遠方的樹木，並以咖啡色粉彩疊畫，增加層次感。

重複步驟31，依序繪製遠方的樹林。

重複步驟31，依序繪製樹冠間的樹枝。

最後，以保護膠噴灑作品，並用手撕下膠帶即可。

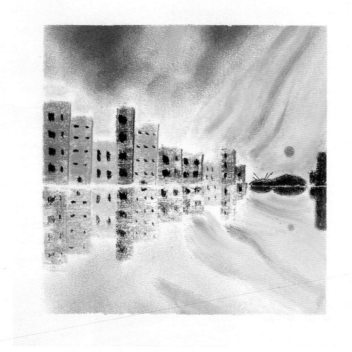

彩虹房屋

彩虹房屋全步驟
停格動畫 QRcode

技法運用 TECHNIQUE

棉花棒運用、模板運用、擦色

使用工具 TOOL

畫紙、棉花棒、膠帶、保護膠、刀片、鐵尺、
橡皮擦、鐵製模板、軟橡皮擦、黑色代針筆、
抹布

建築物製作

01

將白紙以膠帶黏貼固定在
畫紙上，並以刀片刮出紅
色色粉。（註：在畫紙四邊
先黏貼膠帶。）

02

以鐵尺將紅色色粉在畫紙上
單向拉畫上色。（註：共來
回拉畫兩次，以加強上色。）

131

03

重複步驟1-2，完成橘色、鮮黃色、墨綠色、天藍色、藏青色及深紫色建築物製作。（註：換色塗抹前，須先以抹布清除鐵尺上的餘粉。）

04

先以黑色粉彩繪製門窗，再分別取和建築物相同顏色的粉彩繪製輪廓。

天空及晚霞製作

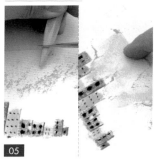

05

以刀片在畫紙上刮出天藍色色粉，並用指腹塗抹上色。

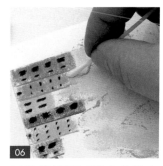

06

以棉花棒將天藍色色粉在細部塗抹上色。

07

重複步驟5，以水手藍及深藍色色粉在畫紙上塗抹上色。

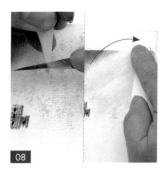

08

以刀片在畫紙上刮出米黃色色粉，並用乾淨的指腹單向塗抹上色。

09

重複步驟8，將鮮黃色、橘色、土黃色及水手藍色粉塗抹上色，即完成天空及晚霞製作。

遠景及夕陽製作

10

先以黑色粉彩繪製遠方的建築物及港口後，再以棉花棒推開粉彩，使顏色更均勻。

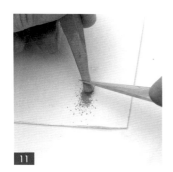

11

以刀片在白紙上刮出橘色色粉。

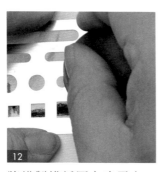

12

將鐵製模板壓在晚霞上，以橡皮擦將第三個圓形擦白。（註：圓形半徑約0.25公分，可自製模板代替。）

13

用指腹沾取橘色色粉並塗抹第三個圓形後，以棉花棒沾取橘色色粉塗抹圓形側邊，以製作夕陽及晚霞。

14

以保護膠噴灑作品，防止粉彩色粉脫落。

建築物倒影製作

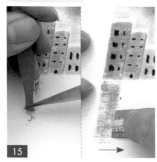

15

以刀片在畫紙上刮出紅色色粉，並用鐵尺單向塗抹上色。（註：只塗抹一次，使倒影顏色飽和度較低。）

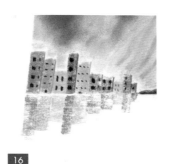

16

如圖，重複步驟15，完成橘色、鮮黃色、墨綠色、天藍色、藏青色及深紫色建築物倒影製作。

天空及晚霞倒影製作

17

以刀片在畫紙上刮出天藍色色粉，並用指腹塗抹上色。

18

重複步驟17，將水手藍色粉在畫紙上塗抹上色。

19 以刀片在畫紙上刮出米黃色色粉，並用乾淨的指腹單向塗抹上色。

20 重複步驟19，將鮮黃色及橘色色粉在畫紙上塗抹上色。

21 以軟橡皮擦將藍天倒影擦白，並以刀片刮出鮮黃色色粉。

22 用乾淨的指腹將鮮黃色色粉在畫紙上塗抹上色。

港口、夕陽及門窗倒影製作

23 以刀片在畫紙上刮出水手藍色粉，並用乾淨的指腹單向塗抹上色。

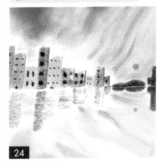

24 重複步驟10-14，製作建築物、港口、夕陽及晚霞的倒影。（註：半徑約0.15公分，倒影的夕陽大小要小一點比較寫實。）

25 以黑色粉彩繪製門窗的倒影，再以保護膠噴灑作品，防止粉彩色粉脫落。（註：倒影刻意不要畫太黑，比較寫實。）

26 最後，以黑色代針筆在港口繪製機械吊臂，並用手撕下膠帶即可。

翱翔

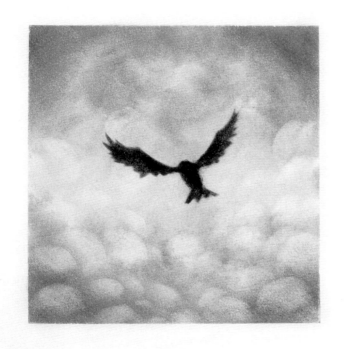

翱翔全步驟
停格動畫 QRcode

技法運用 TECHNIQUE
..

化妝棉運用、模板運用、擦色

使用工具 TOOL
..

畫紙、膠帶、保護膠、鉛筆、刀片、化妝棉、
軟橡皮擦、紙筆、切割墊

模板製作

01 在畫紙上繪製雲朵,並沿著鉛筆線割下模板。

02 如圖,雲朵a模板製作完成。
(註:雲朵樣式可自行調整。)

03

在畫紙上繪製老鷹，並沿著鉛筆線割下模板。

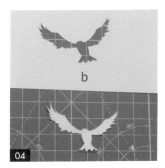

04

如圖，老鷹b模板製作完成。

05

以刀片在畫紙上刮出天藍色色粉。（註：在畫紙四邊先黏貼膠帶。）

06

以化妝棉將天藍色色粉在畫紙上塗抹上色，以製作天空。（註：可刻意塗抹不均勻，增加雲層效果。）

07

以刀片在畫紙上、下方刮出水手藍色粉。

08

以化妝棉將水手藍色粉在畫紙上塗抹上色。（註：可刻意不均勻，增加雲層效果。）

09

將畫紙上的餘粉輕敲掉。

10

以刀片在畫紙四角刮出深藍色色粉。

雲朵製作

11 用指腹將深藍色色粉在畫紙上塗抹上色。

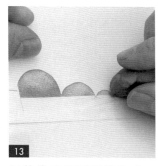

12 將雲朵a模板以膠帶黏貼固定在畫紙左側。

13 以軟橡皮擦輕壓鏤空處，製造出雲靄的效果。

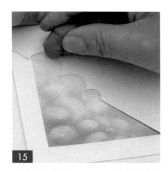

14 模板移除，雲朵製作完成。

15 重複步驟12-14，持續壓出畫紙左側雲朵。（註：壓模板圓弧邊緣為主。）

16 如圖，左側雲朵製作完成。

17 如圖，重複步驟15，右側雲朵製作完成。

18 用雙手將軟橡皮擦搓成長條狀。

19 以軟橡皮擦較細的一端輕壓天空，以製作遠方的雲朵。

20 如圖，遠方的雲朵製作完成。

21 將老鷹b模板以膠帶黏貼固定在畫紙上。

22 以刀片在白紙上刮出黑色色粉。

23 用指腹沾取黑色色粉並將鏤空處塗抹上色。

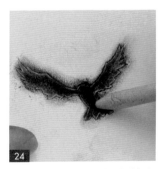

24 以紙筆將黑色色粉往鏤空處邊緣推開，以加強細部上色。

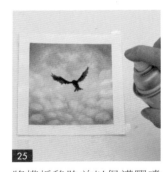

25 將模板移除並以保護膠噴灑作品，防止粉彩色粉脫落。

26 最後，用手撕下膠帶即可。

游伴

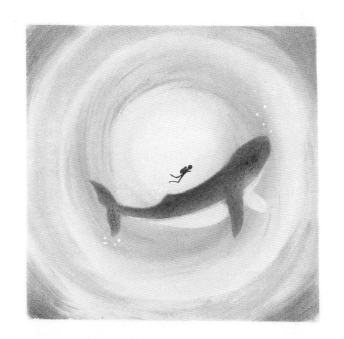

游伴全步驟
停格動畫 QRcode

技法運用 TECHNIQUE

模板運用、擦色

使用工具 TOOL

畫紙、膠帶、保護膠、刀片、軟橡皮擦、筆型
樣皮擦、黑色代針筆、白色水漾筆、切割墊

模板製作

01

在畫紙上繪製鯨魚,並沿
著鉛筆線割下模板,即完
成鯨魚a1、a2模板製作。

深海背景製作

02

以刀片在畫紙上刮出白色
色粉。(註:在畫紙四邊先
黏貼膠帶。)

03 用指腹將白色色粉在畫紙上塗抹上色。（註：以白色色粉鋪底，可降低上色後不易擦色的狀況。）

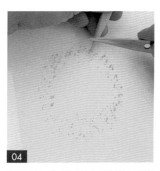

04 以刀片在畫紙上刮出天藍色色粉。

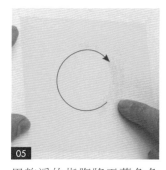

05 用乾淨的指腹將天藍色色粉在畫紙上以畫圈的方式塗抹上色。（註：須預留圓心不上色，以表現水面的光源。）

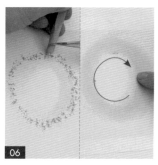

06 以刀片在畫紙上刮出藍色色粉，並用乾淨的指腹以畫圈方式塗抹上色。

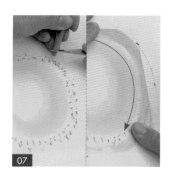

07 以刀片在畫紙上刮出水手藍色粉，並用乾淨的指腹以畫圈方式塗抹上色。

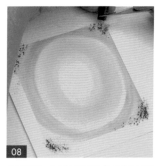

08 以刀片在畫紙四角刮出深藍色色粉。

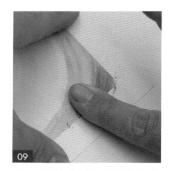

09 用乾淨的指腹將深藍色粉在畫紙四角塗抹上色。

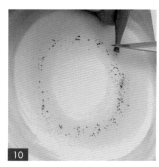

10 以刀片在畫紙上刮出鋼青色色粉。

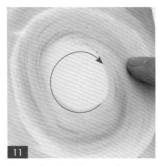

11 用指腹將鋼青色色粉在畫紙上以畫圈的方式塗抹上色。

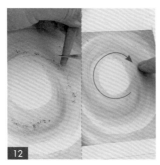

12 以刀片在畫紙上刮出水手藍色粉，並用指腹以畫圈方式塗抹上色。

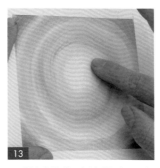

13 用乾淨的指腹塗抹畫紙留白處邊緣，使顏色銜接處更柔和自然。

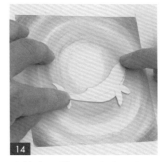

14 將鯨魚a1模板放在畫紙上，以找到要製作鯨魚的位置。（註：魚肚位置須在背景顏色較深處。）

15 將鯨魚a2模板放在a1模板的位置，並以膠帶黏貼固定在畫紙上。

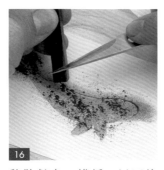

16 移除鯨魚a1模板，以刀片在鏤空處刮出深藍色色粉。

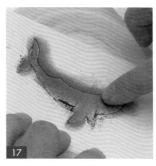

17 用指腹將深藍色色粉在鏤空處塗抹上色。

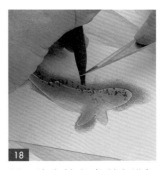

18 以刀片在鏤空處刮出鐵灰色色粉。

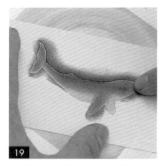

19 用指腹將鐵灰色色粉在鏤空處上方塗抹上色。（註：須避開魚肚不上色。）

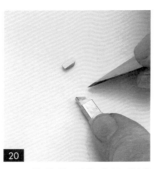

20 以刀片將筆型橡皮擦前端切成斜角。（註：切成斜角後，可擦白出較細的線條。）

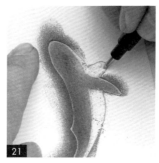

21 以筆型橡皮擦將魚肚擦白。

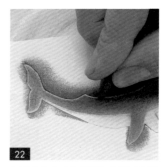

22 以深藍色粉彩沿著模板鏤空處邊緣繪製鯨魚輪廓。

潛水員及泡沫繪製

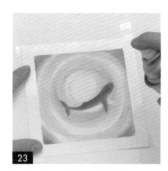

23 將模板移除，並以保護膠噴灑作品，防止粉彩色粉脫落。

24 以黑色代針筆在鯨魚上方繪製潛水員。

25 以白色水漾筆在鯨魚附近繪製小點，以繪製泡沫。

26 最後，用手撕下膠帶即可。

望

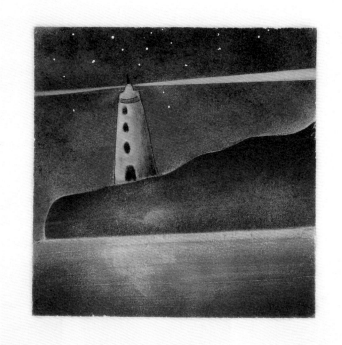

技法運用 TECHNIQUE

模板運用、擦色

使用工具 TOOL

畫紙、膠帶、保護膠、刀片、橡皮擦、軟橡皮擦、
黑色代針筆、白色水漾筆、棉花棒、化妝棉、
切割墊

步驟説明 STEP BY STEP

配色

白色 天藍色 水手藍 墨綠色 深藍色 鐵灰色 鮮黃色 黑色 殷紅色

模板製作

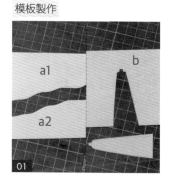

01

在畫紙上繪製並割下陸地
a1、a2模板及燈塔b模板。

海洋製作

02

將白紙以膠帶黏貼在畫紙
下方⅓處,以刀片刮出白
色、天藍色、水手藍、墨
綠色及深藍色色粉。(註:
在畫紙四邊先黏貼膠帶。)

03

以揉皺的紙團將色粉單向塗
抹上色。（註：紙團不可重
複使用，以免弄髒作品。）

04

以刀片在畫紙上刮出深藍
色及鐵灰色色粉。

05

用指腹將色粉在畫紙上塗
抹上色，完成海洋製作。

陸地製作

06

將白紙及陸地a1模板以膠
帶固定在畫紙上，並以刀片
在鏤空處刮出鮮黃色色粉。

夜空製作

07

用乾淨的指腹將鮮黃色色
粉在畫紙上塗抹上色。

08

重複步驟6-7，先將墨綠
色色粉抹上色後，再刮出
深藍色及黑色色粉並塗抹
上色。

09

塗抹完成後，將陸地a2模
板壓在陸地上以軟橡皮擦
將餘粉清除。

10

以刀片在畫紙上刮出深藍
色色粉，並以化妝棉將色
粉塗抹上色。（註：化妝棉
易吸收色粉，刮粉時須增加
色粉用量。）

燈塔製作

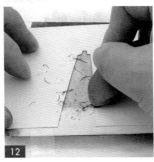

11 重複步驟10，取鐵灰色色粉並塗抹上色，即完成夜空。

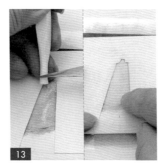

12 將燈塔b模板以膠帶固定在陸地a2模板上，並以橡皮擦將鏤空處擦白。

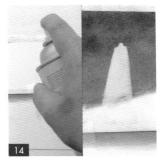

13 以刀片在鏤空處刮出白色色粉，並用指腹塗抹上色。

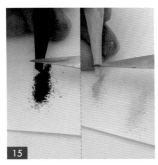

14 以保護膠噴灑作品，並將模板移除。

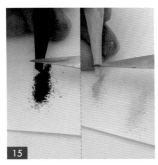

15 以刀片在白紙上刮出黑色、白色及鮮黃色色粉。

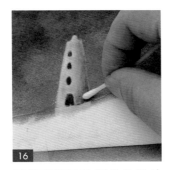

16 以棉花棒沾取黑色色粉並塗抹燈塔的門窗及暗部。

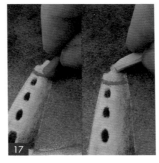

17 以殷紅色及鮮黃色粉彩繪製燈塔的細節。

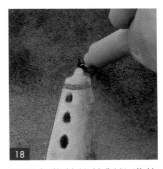

18 以黑色代針筆繪製燈塔的輪廓及塔頂的避雷針，即完成燈塔製作。

將陸地a1及燈塔b模板邊緣拼成細長三角形後以膠帶固定，並以橡皮擦將畫紙擦白。

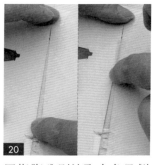

用指腹分別沾取白色及鮮黃色色粉並將畫紙塗抹上色。

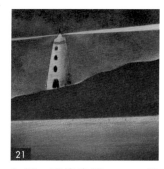

如圖，重複步驟19-20，燈塔光束製作完成。

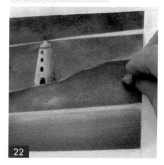

以軟橡皮擦將陸地稍微擦白，以製作亮部。

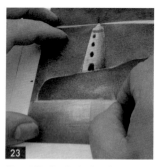

將膠帶黏貼在海洋上並撕除，以製作海面的亮部。

以軟橡皮擦在膠帶撕除後的位置周圍稍微擦白，使銜接處更自然。

以保護膠噴灑作品，防止粉彩色粉脫落。

最後，以白色水漾筆在夜空上繪製星星，並用手撕下膠帶即可。

迷思

PASTEL

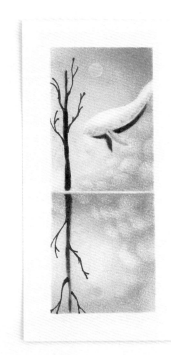

迷思全步驟
停格動畫QRcode

技法運用 TECHNIQUE

模板運用、擦色

使用工具 TOOL

畫紙、膠帶、保護膠、鉛筆、刀片、軟橡皮擦、
橡皮擦、紙筆、黑色代針筆、切割墊

模板製作

01

在畫紙上繪製雲朵、樹幹後
並割下模板，即完成雲朵a
模板及樹幹b模板製作。

02

在畫紙上繪製鯨魚，並沿
著鉛筆線割下模板。

如圖，鯨魚c1、c2模板製作完成。

以刀片沿著鉛筆線分割鯨魚c2模板。

如圖，鯨魚c3模板製作完成。

將白紙以膠帶黏貼固定在畫紙½處，並以刀片刮出天藍色色粉。（註：在畫紙四邊先黏貼膠帶。）

用指腹將天藍色色粉在畫紙上塗抹上色。

以刀片在紙張側邊刮出水手藍色粉並用指腹塗抹上色。

重複步驟8，將深藍色色粉在畫紙上塗抹上色，即完成天空製作。

將白紙翻面壓住天空，重複步驟6-9，水面倒影製作完成

雲朵製作

11

將雲朵a1模板壓在天空上，以軟橡皮擦將鏤空處稍微擦白。

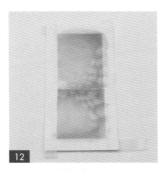

12

如圖，重複步驟11，雲朵及雲朵倒影製作完成。

樹幹製作

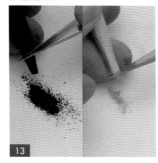

13

以刀片在白紙上刮出黑色及鮮黃色色粉。

14

將樹幹b模板以膠帶黏貼固定在天空左側。

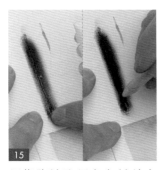

15

用指腹沾取黑色色粉並在鏤空處塗抹上色，再以紙筆將色粉向外推開，加強細部上色。

16

重複步驟14-15，樹幹倒影製作完成。（註：塗抹倒影時指腹力道須減輕，以免顏色過重。）

鯨魚製作

17

將鯨魚c1模板以膠帶黏貼固定在天空左側，並以橡皮擦將鏤空處擦白。

18

將鯨魚c3模板放進鯨魚c1模板鏤空處，並用指腹沾取黑色色粉塗抹上色。

月亮及鯨魚陰影製作

19

將模板移除，並以軟橡皮擦清除畫紙上的餘粉。

20

將鐵製模板壓在天空上，以橡皮擦將第四個圓形擦白。（註：圓形半徑約 0.35 公分，可自製模板代替。）

21

用指腹沾取鮮黃色色粉並將鏤空處塗抹上色，以製作月亮。

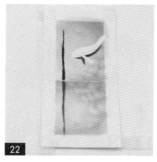

22

如圖，重複步驟 20-21，月亮倒影製作完成。

樹枝繪製

23

以紙筆沾取黑色色粉並塗抹在鯨魚上，以製作陰影，再以保護膠噴灑作品。

24

以黑色代針筆在樹幹及樹幹倒影上繪製樹枝及樹枝倒影。

25

將兩張白紙分別壓住天空及水面（距離約 0.1 公分）後，以橡皮擦擦白。

26

最後，用手撕下膠帶即可。

星空

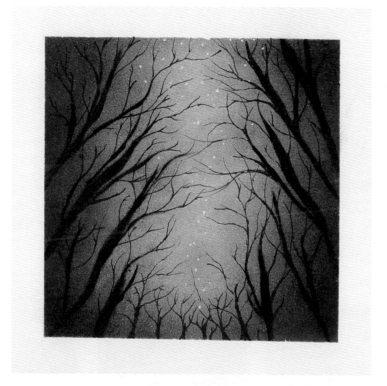

星空全步驟
停格動畫 QRcode

技法運用 TECHNIQUE

模板運用、擦色

使用工具 TOOL

畫紙、膠帶、保護膠、刀片、化妝棉、軟橡皮
擦、黑色代針筆、白色水漾筆、切割墊

模板製作

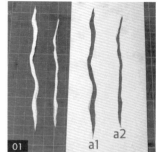

a1　a2

01 在畫紙上繪製粗樹幹，並
沿著鉛筆線割下樹幹a1、
a2 模板。

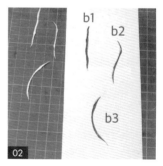

b1　b2　b3

02 在畫紙上繪製細樹枝，並
沿著鉛筆線割下樹枝b1～
b3 模板。

夜空製作

以刀片在畫紙上刮出淺紫色及深紫色色粉。（註：在畫紙四邊先黏貼膠帶。）

以化妝棉將色粉在畫紙上塗抹上色。

在畫紙兩側刮出鋼青色色粉並用指腹塗抹上色。

以刀片在畫紙兩側刮出深藍色色粉並用指腹塗抹上色。

以刀片在畫紙兩側刮出黑色色粉並用指腹塗抹上色。

以軟橡皮擦將畫紙上的餘粉清除。

以刀片在畫紙中間刮出深紫色色粉。

用乾淨的指腹將深紫色色粉在畫紙上塗抹上色。（註：不要塗抹太均勻。）

樹製作

11 以軟橡皮擦在畫紙中間稍微壓白，以製作夜空的雲。

12 以保護膠噴灑作品，防止色粉脫落。（註：在製作深色作品時，可噴保護膠定粉，以免因餘粉使作品變髒。）

13 以刀片在白紙上刮出黑色色粉。

14 將樹幹a2模板壓在畫紙左上方，並用指腹沾取黑色色粉塗抹鏤空處。

15 如圖，樹幹製作完成。

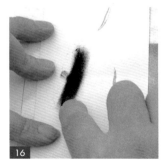

16 將樹枝b1模板壓在樹幹上，並用指腹沾取黑色色粉塗抹鏤空處。

17 如圖，樹枝製作完成。

18 將樹枝b3模板壓在樹幹上，並用指腹沾取黑色色粉塗抹鏤空處。

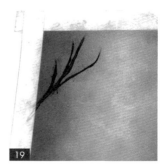

19

如圖，樹枝製作完成。

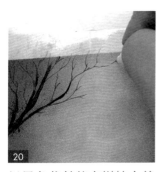

20

以黑色代針筆在樹枝上繪製小樹枝。

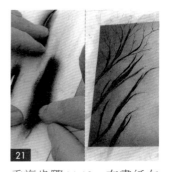

21

重複步驟14-19，在畫紙左側製作樹幹及樹枝。（註：可依要製造的效果，選用不同模板。）

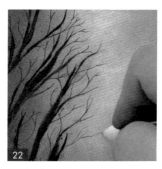

22

重複步驟20，在左側樹枝上繪製小樹枝。

星星繪製

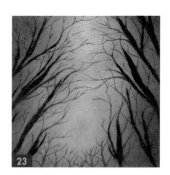

23

重複步驟14-22，以黑色色粉及黑色代針筆將右側及遠方的樹繪製完成。

24

以白色水漾筆在夜空繪製小點，以繪製星星。

25

以保護膠噴灑作品，防止粉彩色粉脫落。

26

最後，用手撕下膠帶即可。

落語

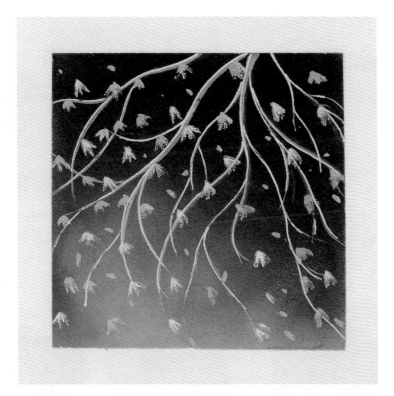

落語全步驟
停格動畫QRcode

技法運用 TECHNIQUE

擦色

使用工具 TOOL

膠帶、保護膠、刀片、筆型橡皮擦、白色墨
水筆、白色水漾筆

底色製作

01

以刀片在畫紙下方刮出白
色色粉。（註：在畫紙四邊
先黏貼膠帶。）

02

用指腹將白色色粉在畫紙
上塗抹上色。（註：預留
畫紙上半部不上色。）

03 以刀片在畫紙上方刮出黑色色粉。

04 用指腹將黑色色粉在畫紙上塗抹上色。

05 以刀片在畫紙上刮出黑色色粉。（註：可依個人需求調整色粉用量。）

06 用指腹將黑色色粉在畫紙上塗抹上色，即完成底色製作。

樹枝製作

07 以刀片將筆型橡皮擦前端切成斜角。（註：可擦白出較細的線條。）

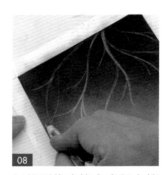

08 以筆型橡皮擦在畫紙上擦出白弧線，以製作樹枝。

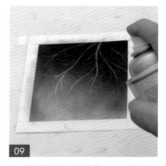

09 以保護膠噴灑作品，防止色粉脫落。（註：在製作深色作品時，可噴保護膠定粉，以免因餘粉使作品變髒。）

10 以白色墨水筆描繪樹枝。

葉片繪製

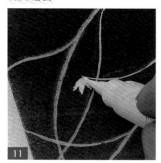

11
以白色墨水筆在樹枝上繪製葉片。

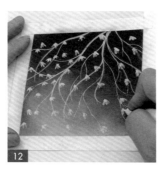

12
重複步驟11，在樹枝上依序繪製葉片。

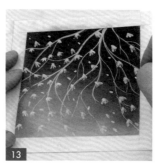

13
以白色墨水筆在畫紙上繪製落葉。

細節繪製

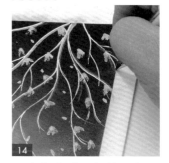

14
以白色水漾筆描繪樹枝，增加層次感。

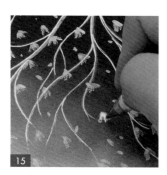

15
以白色水漾筆繪製葉片，增加層次感。

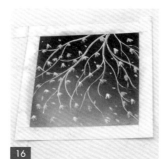

16
如圖，樹枝及葉片的層次感繪製完成。

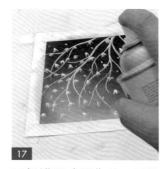

17
以保護膠噴灑作品，以保護作品。

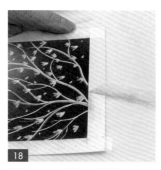

18
最後，用手撕下膠帶即可。

PASTEL

漁舟

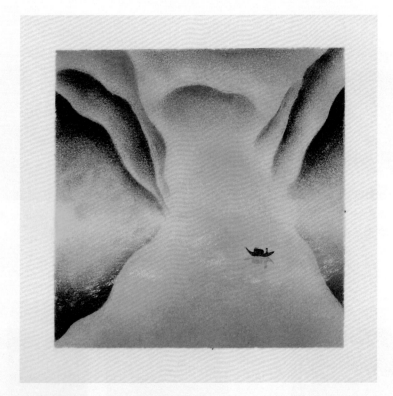

技法運用 TECHNIQUE

模板運用

使用工具 TOOL

畫紙、膠帶、保護膠、鉛筆、刀片、化妝棉、
軟橡皮擦、筆刷、黑色代針筆、切割墊

漁舟全步驟
停格動畫 QRcode

模板製作

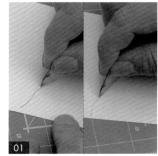

01

在畫紙上繪製兩種山的圖
案，並沿著鉛筆線割下模
板。

02

如圖，山a、b模板製作完
成。

天空及水面製作

03
在畫紙上、下方刮出淺灰色色粉並塗抹上色，以製作天空及水面。（註：在畫紙四邊先黏貼膠帶。）

04
清除餘粉後，用乾淨的指腹塗抹畫紙，使顏色更柔和均勻。

兩側群山製作

05
將山b模板以膠帶黏貼固定在畫紙左上方。

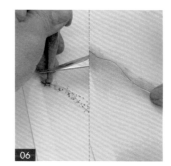

06
以刀片在模板鏤空處邊緣刮出暗灰色色粉，並用指腹塗抹上色。

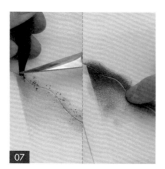

07
以刀片在模板鏤空處邊緣刮出黑色色粉，並用指腹塗抹上色，製作左側第一層山。

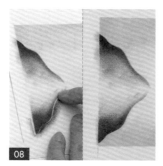

08
重複步驟5-7，完成左側第一層山的倒影製作。

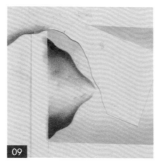

09
將山b模板以膠帶黏貼固定在畫紙左上方。

10
重複步驟7，製作左側第二層山。（註：山及山之間預留白邊不上色。）

11

將山b模板以膠帶黏貼固定在畫紙左上方。

12

重複步驟6，製作左側第三層山。

13

如圖，重複步驟5-12，以山a模板將右側山及山的倒影製作完成。

14

將山b模板以膠帶黏貼固定在畫紙上方。

15

以刀片在模板鏤空處邊緣刮出暗灰色色粉，並用指腹塗抹上色。

16

以刀片在畫紙上方刮出黑色色粉。

17

用指腹將黑色色粉在畫紙上塗抹上色，以製作天空。

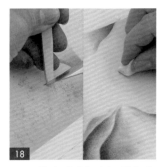

18

以刀片在畫紙下方刮出亮灰色色粉，並以化妝棉塗抹上色，以製作水面。

山嵐製作

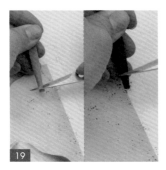

19 重複步驟18，將暗灰色及黑色色粉塗抹上色。

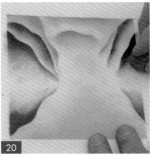

20 以軟橡皮擦將兩側山腳稍微擦白，以表現朦朧感。

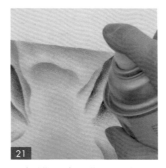

21 以保護膠噴灑作品。（註：在製作深色作品時，可先噴保護膠定粉，以免因餘粉使作品變髒。）

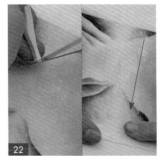

22 以刀片在畫紙上刮出白色色粉，並用指腹單向塗抹上色，以製作山嵐。

小船繪製及加工

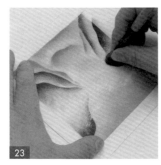

23 以筆刷將色粉推開，使山嵐顏色更柔和。

24 以保護膠噴灑作品，防止粉彩色粉脫落。

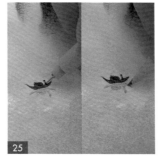

25 先以黑色代針筆在水面繪製小船，再以鉛筆繪製小船倒影。（註：倒影不用太明顯，才寫實。）

26 最後，用手撕下膠帶即可。

PASTEL

僧侶

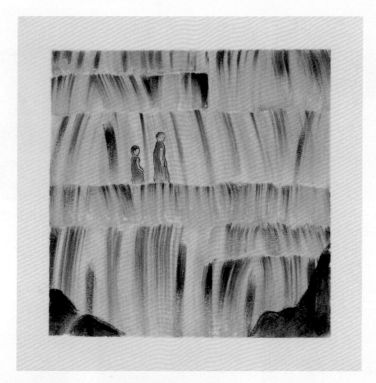

技法運用 TECHNIQUE

模板運用、棉花棒運用

使用工具 TOOL

畫紙、棉花棒、膠帶、保護膠、鉛筆、刀片、軟橡皮擦、黑色代針筆、黑色色鉛筆、膚色色鉛筆、紅色色鉛筆、咖啡色色鉛筆、切割墊

僧侶全步驟
停格動畫 QRcode

模板製作

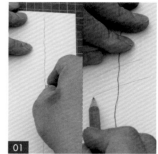

01

以鉛筆畫出鋸齒狀線條，再以刀片割下模板後，以鉛筆在畫紙上繪製記號。

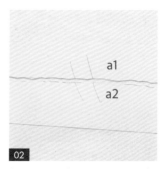

a1

a2

02

如圖，瀑布a1、a2模板製作完成。

瀑布製作

03

將瀑布a1、a2模板以膠帶黏貼固定在畫紙上。（註：在畫紙四邊先黏貼膠帶。）

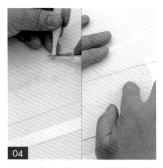

04

以刀片在畫紙上刮出白色色粉，並用指腹塗抹上色。

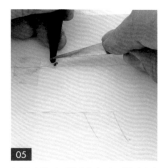

05

以刀片在畫紙上方刮出黑色色粉。

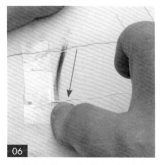

06

用乾淨的指腹將黑色色粉在畫紙由上往下單向塗抹上色。（註：只能塗抹一次，重複抹效果不好。）

人物繪製

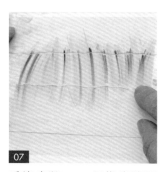

07

重複步驟5-6，用指腹將黑色色粉塗抹上色，即完成一層瀑布。

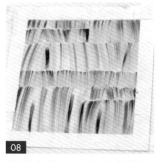

08

重複步驟4-7，依序將瀑布製作完成。

09

以保護膠噴灑作品，防止粉彩色粉脫落。

10

以鉛筆在畫紙上繪製人的輪廓。

以黑色代針筆描繪人的輪廓。

以紅色色鉛筆繪製右側人的衣服。

以膚色色鉛筆繪製右側人的頭部及手臂。

以黑色色鉛筆繪製右側人的頭髮。

水花製作

重複步驟12-14，完成左側人的繪製

以咖啡色色鉛筆繪製兩人的衣服。

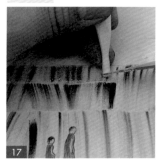

以刀片在瀑布間的交界處刮出白色色粉。

用乾淨的指腹將白色色粉在畫紙上由下往上單向塗抹上色。

岩石製作

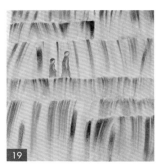

19 重複步驟17-18，完成瀑布水花製作。

20 以黑色粉彩在畫紙右下方塗畫上色，以繪製右側岩石。

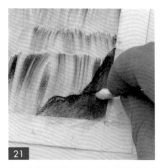

21 以棉花棒將黑色粉彩推開，使顏色更均勻。

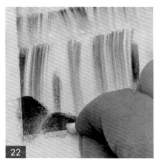

22 重複步驟20-21，左側岩石製作完成。

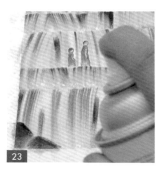

23 以保護膠噴灑作品，防止粉彩色粉脫落。

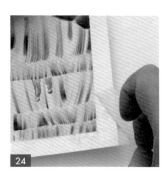

24 最後，用手撕下膠帶即可。

Tips

固定模板時，若須黏貼在畫紙中間，可以軟橡皮擦代替膠帶，以免破壞畫紙。

PASTEL

山水

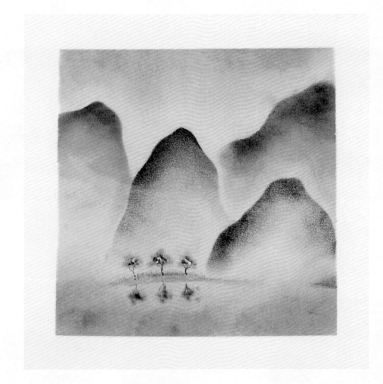

技法運用 TECHNIQUE

擦色、棉花棒運用、模板運用

使用工具 TOOL

畫紙、棉花棒、膠帶、保護膠、鉛筆、刀片、化妝棉、黑色代針筆、灰色代針筆、筆型橡皮擦、軟橡皮擦、抹布、切割墊

山水全步驟
停格動畫 QRcode

步驟說明 STEP BY STEP

模板製作

01

以鉛筆在畫紙上繪製兩種山的圖案。

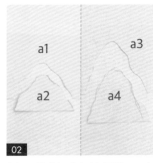

a1　　　a3

a2　　　a4

02

以刀片割下山的圖案，山a1 ～ a4模板製作完成。

山製作

03 以鉛筆在畫紙⅓處繪製記號，作為水面的高度。（註：在畫紙四邊先黏貼膠帶。）

04 將山a3模板放在畫紙上，以刀片在鏤空處上側刮出黑色色粉。

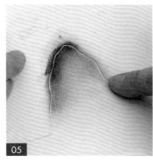

05 用指腹將黑色色粉在鏤空處塗抹上色。

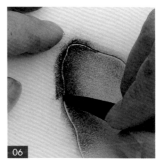

06 以黑色粉彩尖端直接塗畫鏤空處邊緣，以繪製山的輪廓。

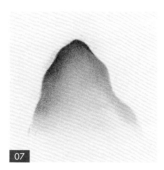

07 如圖，將模板移除，山製作完成。

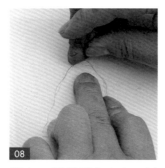

08 將山a4模板壓在山上，以軟橡皮擦清除畫紙上的餘粉。

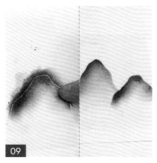

09 重複步驟4-8，以山a1、a2模板製作另一座山。

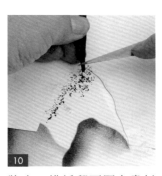

10 將山a3模板翻面壓在畫紙上，以刀片在鏤空處刮出黑色色粉。

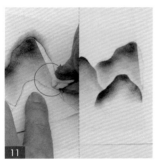

11 將山a2、a4模板壓在山上，以化妝棉將黑色色粉以畫圈方式塗抹上色。

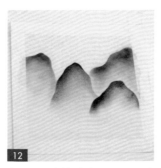

12 如圖，重複步驟10-11，遠方的山製作完成。

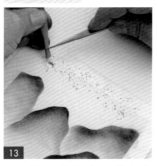

13 以刀片在畫紙上方刮出暗灰色色粉。

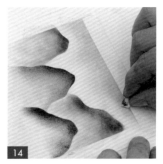

14 以化妝棉將暗灰色色粉塗抹上色，即完成天空製作。（註：刻意塗抹不均勻。）

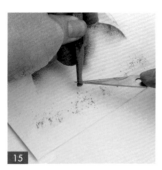

15 以刀片在畫紙下方刮出暗灰色色粉。

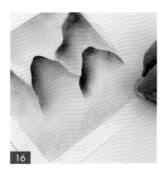

16 以化妝棉將暗灰色色粉塗抹上色，以製作水面。

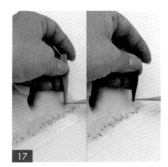

17 以刀片在水面刮出暗灰色及黑色色粉。

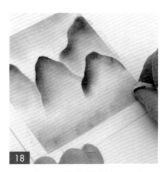

18 以化妝棉將色粉塗抹上色，即完成水面製作。

沙丘、樹及草叢製作

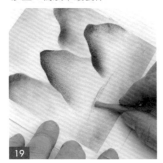

19

以暗灰色粉彩在水面上直接塗畫，以繪製沙丘。

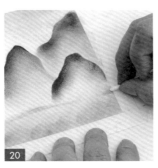

20

以棉花棒塗抹沙丘，使顏色更柔和均勻。

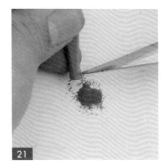

21

以刀片在白紙上刮出暗灰色色粉。

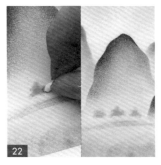

22

以棉花棒沾取暗灰色色粉，在沙丘上方點塗上色，以製作樹冠。

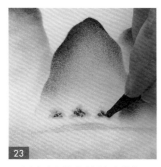

23

以黑色粉彩直接塗畫樹冠，以製作暗部。

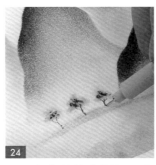

24

以黑色代針筆在樹冠下方繪製樹幹。

25

以灰色代針筆在沙丘上繪製草叢。

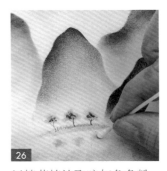

26

以棉花棒沾取暗灰色色粉，在水面上點塗上色，以製作樹冠倒影。

27

以棉花棒沾取黑色粉彩後，在樹冠倒影上製作暗部。

28

以灰色代針筆繪製樹幹的倒影。

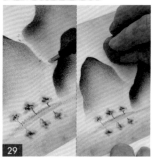

29

以筆型橡皮擦將山的邊緣擦白後，以軟橡皮擦按壓邊緣處，以製作霧氣朦朧的效果。

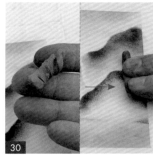

30

將軟橡皮擦揉成不規則狀後，在畫紙上單向滾動擦白，以製作山嵐。（註：須避開樹不擦白。）

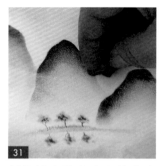

31

以軟橡皮擦在山上擦出白弧線，以製作山嵐。

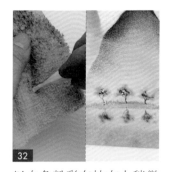

32

以白色粉彩在抹布上稍微沾濕，並在樹冠上點畫小點，以製作樹冠間隙的光。

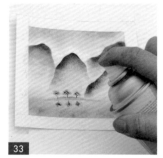

33

以保護膠噴灑作品，防止粉彩色粉脫落。

34

最後，用手撕下膠帶即可。

PASTEL

遇見

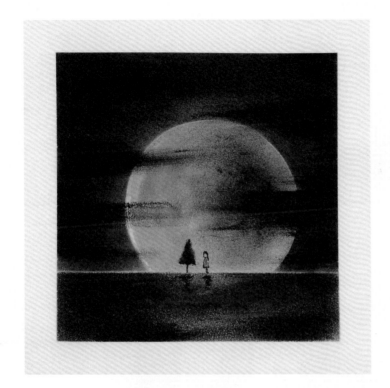

技法運用 TECHNIQUE

模板運用、化妝棉運用、棉花棒運用

使用工具 TOOL

畫紙、棉花棒、膠帶、保護膠、圓規、刀片、軟橡皮擦、化妝棉、白色炭精筆、白色水漾筆、黑色代針筆、鉛筆、切割墊

遇見全步驟
停格動畫 QRcode

步驟說明 STEP BY STEP

模板製作

01

在畫紙上繪製半徑約3.6公分的圓弧，並沿著鉛筆線割下模板。

02

如圖，月亮a1、a2模板製作完成。

地面及夜空製作

03

以刀片在白紙上刮出黑色色粉。

04

在畫紙下側⅓處將白紙以膠帶固定，並用指腹沾取黑色色粉後塗抹上色，以製作地面。（註：在畫紙四邊先黏貼膠帶。）

05

以軟橡皮擦將地面稍微擦白，以製作亮部。

06

將白紙壓住地面並將月亮a2模板放在畫紙上，以刀片刮出暗灰色色粉。

07

以化妝棉將暗灰色色粉在畫紙上塗抹上色。

08

以化妝棉沾取黑色色粉並塗抹在畫紙上，以製作夜空。

09

以刀片在畫紙上方刮出黑色色粉，並用指腹塗抹上色。

月亮製作

10

將月亮a2模板移除，並將月亮a1模板以膠帶固定黏貼在畫紙上。

11 以刀片在鏤空處刮出暗灰色色粉，並以化妝棉塗抹上色，以製作月亮。

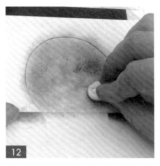

12 以化妝棉沾取黑色色粉並以按壓方式塗抹在鏤空處，以製作暗部。

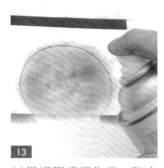

13 以保護膠噴灑作品，防止月亮的色粉脫落。

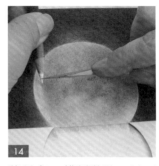

14 將月亮a1模板移除，以刀片在鏤空處邊緣刮出白色炭精筆色粉。

樹、人及烏雲製作

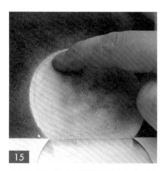

15 用乾淨的指腹將色粉在鏤空處邊緣塗抹上色，以製作亮部。

16 用指腹沾取黑色色粉並以按壓方式塗抹在鏤空處，以製作暗部。

17 以白色水漾筆繪製月亮左側的亮部，並以保護膠噴灑作品。

18 待保護膠乾後，以棉花棒沾取黑色色粉在畫紙上點塗上色，以製作樹冠。

19 將白紙移除，以黑色粉彩尖端繪製樹幹並修飾樹冠外形。

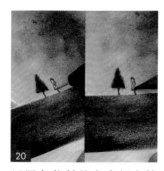

20 以黑色代針筆在畫紙上繪製人，並以鉛筆將人的衣服塗畫上色。

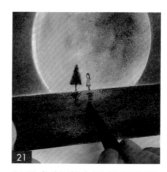

21 以黑色粉彩尖端繪製樹及人的影子。

22 以刀片在畫紙左側刮出黑色色粉，並用指腹單向塗抹上色，以製作烏雲。

23 重複步驟22，依序在畫紙上製作烏雲。（註：不要塗到樹及人。）

24 以黑色粉彩尖端加強繪製烏雲。

25 以保護膠噴灑作品，防止粉彩色粉脫落。

26 最後，用手撕下膠帶即可。

刻痕

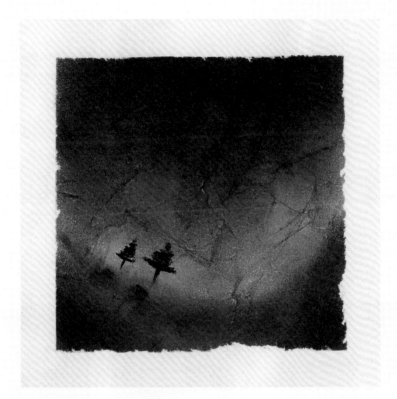

刻痕全步驟
停格動畫 QRcode

技法運用 TECHNIQUE

粉彩直接塗畫、指腹塗抹色粉

使用工具 TOOL

膠帶、保護膠、刀片

底色製作

01

將畫紙揉皺。（註：在畫紙
四邊先黏貼膠帶。）

02

將畫紙重新攤平。

以刀片在畫紙上刮出銀灰色色粉。

用指腹將銀灰色色粉在畫紙上塗抹上色。

以刀片在畫紙下方刮出黑色色粉。

用指腹將黑色色粉在畫紙上塗抹上色，以製作地面。

將畫紙上的餘粉輕敲掉。

以刀片在畫紙上方刮出黑色色粉。

用指腹將黑色色粉在畫紙上塗抹上色，以製作夜空。

以刀片在畫紙下方角落刮出黑色色粉。

樹製作

用指腹將黑色色粉在畫紙上塗抹上色。

以黑色粉彩尖端在地面上橫向塗畫，以繪製樹冠。

重複步驟12，繪製樹冠。

在樹冠下方繪製樹幹。

在地面上塗畫上色，以繪製影子。

用指腹塗抹影子，使影子更柔和自然。

以保護膠噴灑作品，防止粉彩色粉脫落。

最後，用手撕下膠帶即可。（註：故意大力向內撕除，以製作不規則的邊緣。）

PASTEL

秘林中

秘林中全步驟
停格動畫QRcode

技法運用 TECHNIQUE

模板運用、擦色

使用工具 TOOL

畫紙、膠帶、保護膠、鉛筆、刀片、橡皮擦、
軟橡皮擦、灰色彩繪毛筆、黑色彩繪毛筆、
化妝棉、切割墊

模板製作

在畫紙上繪製樹幹，並沿
著鉛筆線割下模板。

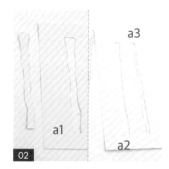

a3

a1

a2

02

如圖，樹幹a1 ～ a3模板製
作完成。

03 在畫紙上繪製鯨魚並沿著鉛筆線割下模板。

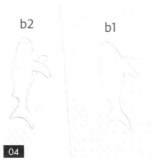

b2　　　b1

04 如圖，鯨魚 b1、b2 模板製作完成。

b3

05 以刀片將鯨魚 b2 模板割成鯨魚 b3 模板。

06 以刀片在畫紙上刮出銀灰色色粉，並以化妝棉塗抹上色。（註：在畫紙四邊先黏貼膠帶。）

07 將樹幹 a1 模板以膠帶黏貼固定在畫紙上。

08 以刀片在白紙上刮出黑色及暗灰色色粉。

09 用指腹沾取黑色色粉並塗抹在鏤空處。

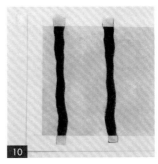

10 重複步驟7-9，完成另一根樹幹製作。

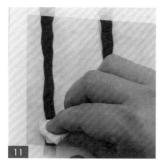

11 以化妝棉清除畫紙上的餘粉。

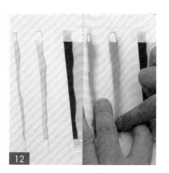

12 將樹幹a2、a3模板以膠帶黏貼固定在畫紙上後，取暗灰色色粉塗抹在鏤空處。

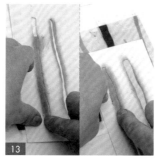

13 重複步驟12，以樹幹a2、a3模板依序製作出樹幹。（註：可運用不同部位、粗細製造出樹幹遠近的效果。）

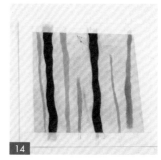

14 如圖，樹幹製作完成。

草叢及遠方樹幹製作

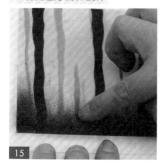

15 用指腹沾取黑色色粉並塗抹在畫紙下方，以製作草叢。

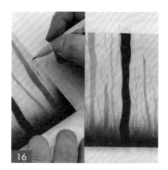

16 以灰色彩繪毛筆在畫紙上繪製遠方的樹幹。

鯨魚及光線製作

17 將鯨魚b1模板以膠帶黏貼固定在畫紙上。

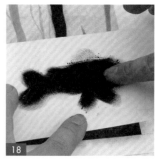

18 用指腹沾取黑色色粉並塗抹在鏤空處。

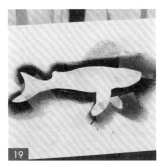

19 將鯨魚b3模板放入鏤空處並以膠帶黏貼固定。

20 以橡皮擦將鏤空處擦白，以製作魚肚，並以保護膠噴灑魚肚。

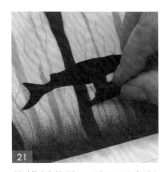

21 將模板移除，並以黑色粉彩直接塗畫前方樹幹被擦白處。

22 將兩張白紙分別壓在畫紙上（距離約0.1公分）。

遠方樹幹繪製

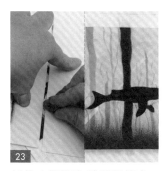

23 以軟皮擦將空隙稍微擦白，以製作光線（註：須避開鯨魚不擦白。）

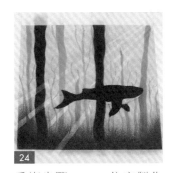

24 重複步驟22-23，依序製作光線。（註：光線呈放射狀。）

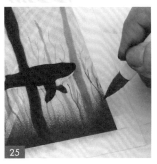

25 以黑色彩繪毛筆繪製遠方的樹幹，增加層次感。

26 最後，以保護膠噴灑作品，並用手撕下膠帶即可。

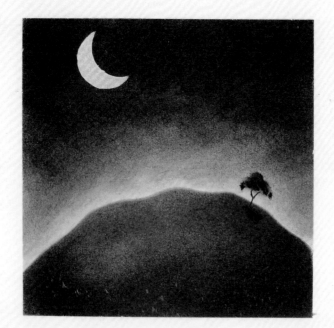

(PASTEL)

靜溢山丘

靜溢山丘全步驟
停格動畫 QRcode

技法運用 TECHNIQUE

模板運用、擦色、棉花棒運用、化妝棉運用

使用工具 TOOL

畫紙、棉花棒、膠帶、保護膠、鉛筆、刀片、
化妝棉、橡皮擦、切割墊

模板製作

01

在畫紙上繪製山丘,並沿
著鉛筆線割下模板。

02

如圖,山丘a模板製作完成。

山丘製作

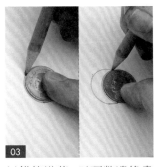

`03`

以鉛筆沿著5元硬幣邊緣畫出圓形後，再將硬幣疊在圓形½處，以繪製彎月。（註：硬幣約半徑1.1公分。）

`04`

以刀片割下彎月的圖案。

`05`

如圖，彎月b模板製作完成。

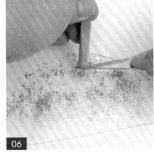

`06`

將山丘a模板以膠帶固定在畫紙上，並以刀片在鏤空處刮出銀灰色色粉。（註：在畫紙四邊先黏貼膠帶。）

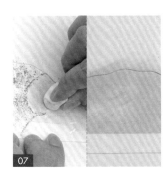

`07`

以化妝棉將銀灰色色粉在鏤空處塗抹上色。

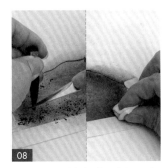

`08`

以刀片在鏤空處刮出黑色色粉，並以化妝棉塗抹上色。

`09`

以刀片在畫紙角落刮出黑色色粉。

`10`

用指腹將色粉在畫紙上塗抹上色，即完成山丘製作。

天空及樹製作

11 將模板移除，以刀片在畫紙上刮出暗灰色色粉。

12 以化妝棉將暗灰色色粉在畫紙上塗抹上色。（註：山丘邊緣須留白不塗抹。）

13 以刀片在畫紙上刮出黑色色粉，並以化妝棉塗抹上色。

14 以刀片在白紙上刮出黑色色粉。

15 以棉花棒沾取黑色色粉並在山丘上點塗上色，以製作樹冠。

16 以黑色粉彩尖端在樹冠下繪製樹幹。

17 在樹冠上繪製暗部，並在山丘上繪製影子。

月亮及其他細節製作

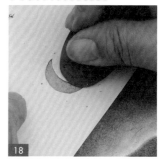

18 將月亮b模板以膠帶黏貼固定在畫紙上，並以橡皮擦將鏤空處擦白。

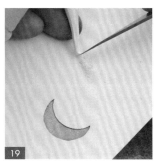

以刀片在白紙上刮出白色色粉。

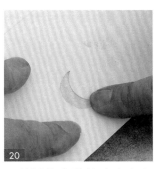

用乾淨的指腹沾取白色色粉並塗抹在鏤空處。

以保護膠噴灑月亮，防止粉彩色粉脫落。

重複步驟20，再次將鏤空處塗抹白色色粉，以增加月亮的亮度。

將模板移除，並以化妝棉清除畫紙上的餘粉。

以白色粉彩尖端在山丘下方繪製小點，以繪製小草。

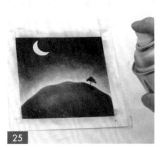

以保護膠噴灑作品，防止粉彩色粉脫落。

最後，用手撕下膠帶即可。

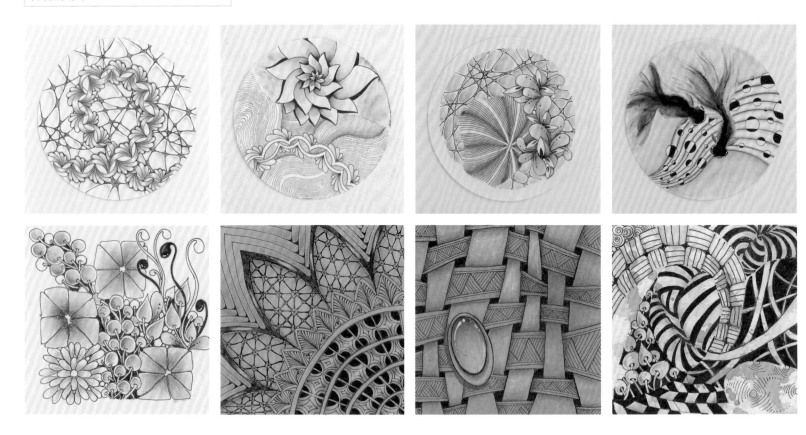

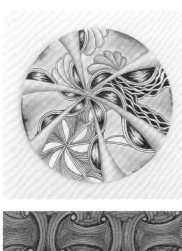

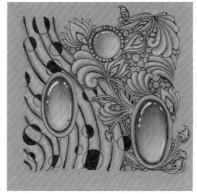
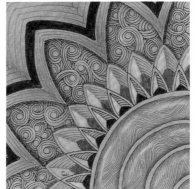
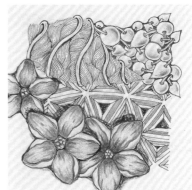

翱翔 P.135（比例 1:1）

a

b

游伴 P.139（比例 1:1）

a1

a2

望 P.143（比例1:2）

a2

a1

b

迷思 P.147（比例1:1）

a

c3

c1

b

星空 P.151（比例1:2）

a1 a2

b1 b2 b3

漁舟 P.158（比例 1:2）

山水 P.166（比例 1:2）

遇見 P.171（比例 1:2）

秘林中 P.178（比例 1:2）

a1

a2

a3

b1

b3

靜溢山丘 P.182（比例 1:1）

a

b

手繪複合媒材 輕鬆畫

代針筆、墨水、粉彩、色鉛筆的 繪畫練習帖

書　　　名	手繪複合媒材輕鬆畫：代針筆、墨水、粉彩、色鉛筆的繪畫練習帖
作　　　者	劉育誠（光頭老師）
主　　　編	譽緻國際美學企業社・莊旻嬑
助理文編	譽緻國際美學企業社・許雅容
美　　　編	譽緻國際美學企業社・羅光宇
攝 影 師	吳曜宇
發 行 人	程顯灝
總 編 輯	盧美娜
美術設計	博威廣告
製作設計	國義傳播
發 行 部	侯莉莉
印　　　務	許丁財
法律顧問	樸泰國際法律事務所許家華律師
出 版 者	四塊玉文創有限公司
總 代 理	三友圖書有限公司
地　　　址	106 台北市安和路 2 段 213 號 9 樓
電　　　話	（02）2377-4155、（02）2377-1163
傳　　　真	（02）2377-4355、（02）2377-1213
E - m a i l	service@sanyau.com.tw
郵政劃撥	05844889 三友圖書有限公司

總 經 銷	大和書報圖書股份有限公司
地　　　址	新北市新莊區五工五路 2 號
電　　　話	（02）8990-2588
傳　　　真	（02）2299-7900
初　　　版	2023 年 11 月
定　　　價	新臺幣 450 元
I S B N	978-626-7096-71-0（平裝）

國家圖書館出版品預行編目（CIP）資料

手繪複合媒材輕鬆畫：代針筆、墨水、粉彩、色鉛筆的繪畫練習帖 / 劉育誠（光頭老師）作. -- 初版. -- 臺北市：四塊玉文創有限公司, 2023.11
　　面；　公分

　　ISBN 978-626-7096-70-3（平裝）

1.CST: 複合媒材繪畫 2.CST: 繪畫技法

947.1　　　　　　　　　　112018483

三友官網　　　三友 Line@